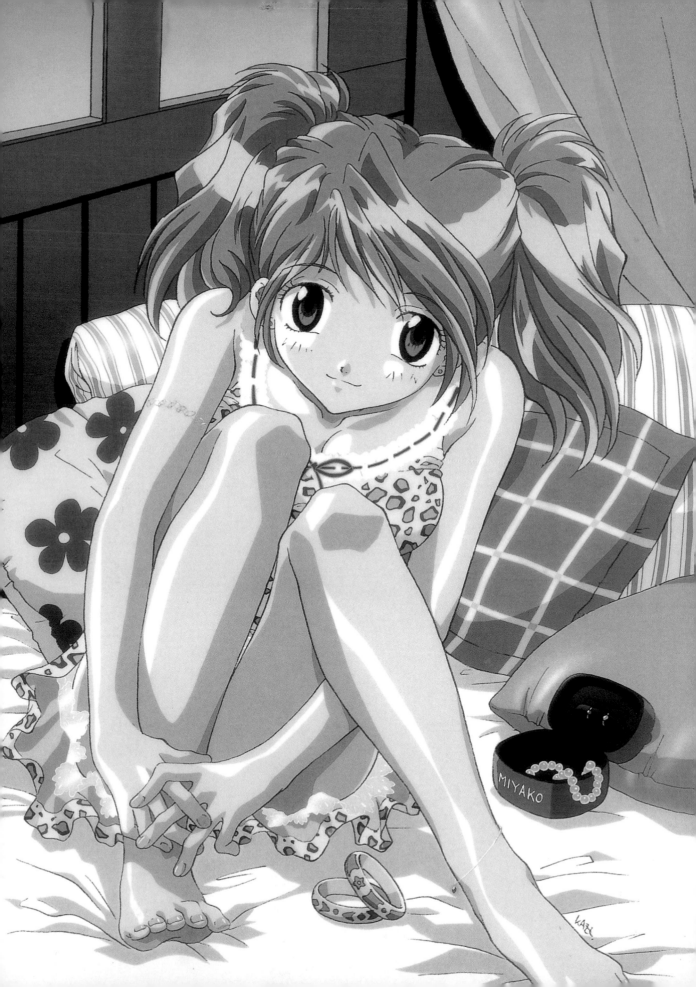

All About Gal's Life An Illustrated Source Book
by Kazuko Tadano ©

Copyright : 2000 by Kazuko Tadano ©

First published in Japan by:
Graphic-sha Publishing Co. Ltd.
1-9-12, Kudan-kita, Chiyoda-ku, Tokyo, Japan 102-0073
Tel: 03-3263-4318 Fax: 03-3263-5297
http://www.graphicsha.co.jp

ISBN4-7661-1138-9

Cover Image : Kazuko Tadano ©
First Printing, 2000 by Toppan Printing Co., Ltd.

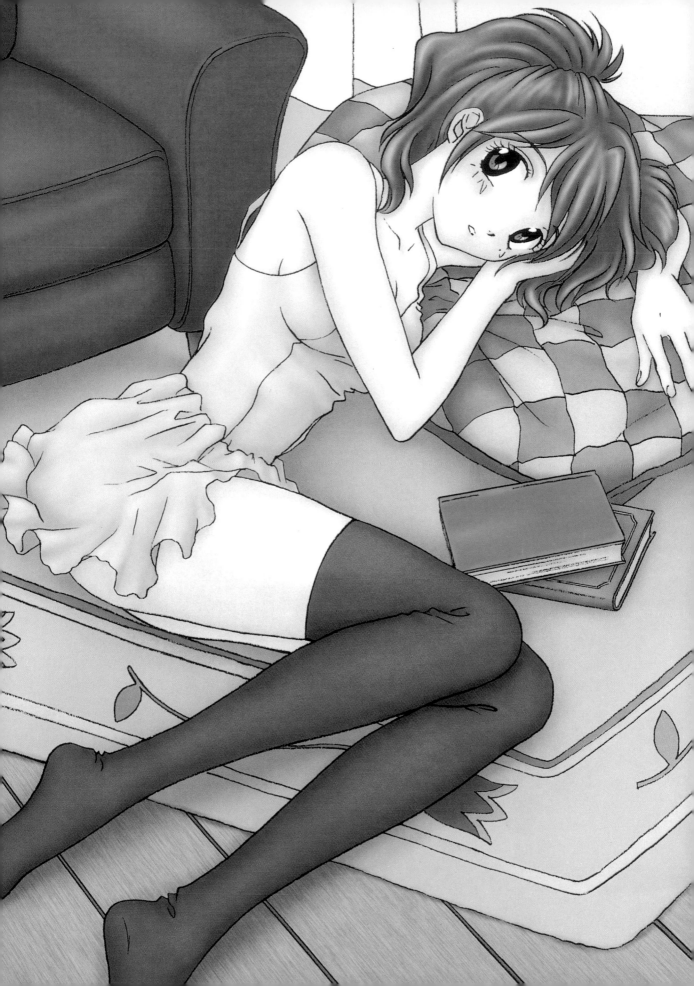

前 言

　　在99'年的夏天，筆者接到這一件企劃案，內容為「介紹5~6位不同類型少女的生活形態」。

　　當時筆者正巧在網路HP中，發表新形象人物，而就內容來看，這些少女們似乎非常吻合此企畫的要求，於是筆者便開始著手進行，結果就完成了這本書，雖然本書中並未刊載她們的姓名，不過這6個人可都有個名字的喔！
活潑型是「姬川　都」、運動型是「織部　舞」、嬌弱型是「小石川小夜」、老成型是「北條菖莆」、害羞型是「北條　菘」(她們是雙胞胎)、好勝型是「西園寺杏香」。另外在HP中會有更詳盡的人物介紹，如果各位有興趣的話，歡迎上網查看。

　　由於筆者是第一次以這種形式來出書，所以有些擔心，不過若能帶給各位任何的幫助，則甚幸。

CONTENTS

本書所描繪的房間及物品，皆真實的取材自身邊的女孩們。對於登場的女孩們大致可分為6個類型，各位不妨想想自己周遭的少女們，選擇自己喜歡的類型，加以參考描繪。

登場人物介紹。

運動型

在6人之中最具行動力、獨立心旺盛、離開父母獨自生活，是相當開朗、熱情的女孩。

嬌弱型

不懂世事的樂天派少女。因不太動腦筋，故即使被人討厭仍毫無感覺，有些愛哭………。

活潑型

個性直爽，跟任何人都能好好相處，是個外向的女孩。因家庭因素所以目前正享受(?)一個人的生活!

內 向 型

非常的安靜且拙於言詞的
女孩。喜歡閱讀(特別是
恐怖小說!),將來想成為
小說家。最喜歡活潑型的
女孩。

老 成 型

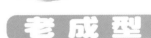

常肆無忌憚地說些黃色笑
話,使得周遭的人為之臉
紅心跳加快,雖本人並不
承認,但事實上卻是性愛
的箇中好手。

好 勝 型

有著大小姐般的高傲自尊
及偏激性格,不過事實上
她卻是個寂寞、愛撒嬌的
女孩,而為了引起他人注
意,她會在不自覺當中出
現很任性的舉動。

設計人物的規則 ①

完成人物的步驟!!

STEP BY STEP!

① 先決定概略的姿勢，做一簡單的草圖。
② 邊修飾身體比例，完成較細微的底稿。
③ 以自動鉛筆謄過後影印。
④ 最後使用麥克筆著色。

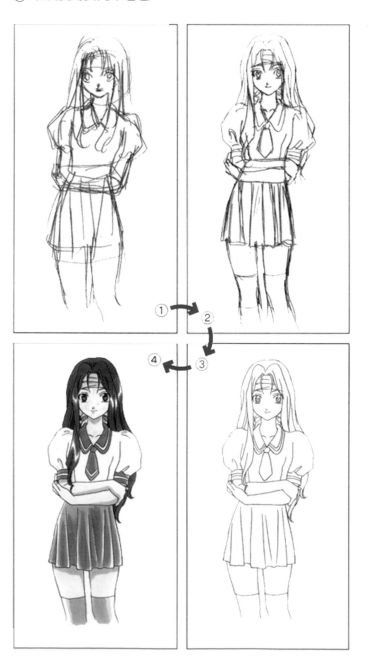

人物設計 & 素描

　先素描出腦海中預設人物的基本姿勢。因為每個人的能力有限，所以當遇上瓶頸時，不妨參考寫真集或廣告中所刊登的人物姿勢。不過真實的動作與自己所描繪的線條是截然不同的，因此有必要做調整。若絲毫不差完全依照相片來描繪，那麼整張素描的角度將失去原型，不管如何的美化修飾(笑)，都無法補救，這似乎都關係著作家的判斷力。

底稿&謄稿

　我平常工作時所使用的畫具中(也不是很特別的東西….)，首推自動鉛筆。
可同時用於打稿及謄稿喔! 最理想的筆應質輕且手指握住的地方還有配合手部線條的把手! 因無筆壓，所以選用較柔軟的3B 筆芯。(在試過許多廠牌後，覺得Uni筆芯的柔軟度最佳。)
有時也使用鋼筆，但因為喜愛鉛筆柔軟的觸感，所以不知不覺中便傾向於鉛筆(笑)。

上色

　我會使用麥克筆，重疊數種顏色後塗成漸層色。筆者我雖然只在此介紹使用有關麥克筆的著色方式，不過我偶而也會使用其他的著色法。
在色調方面，則兼用DELETER及MAXON。因為DELETER的接著力輕，比較常用，但因為中間色少，因此常利用MAXON來調整色彩。不過MAXON的接著力強，故需一筆決勝負!! 所以起提起幹勁用力的貼吧! (笑)

使用畫材

· 自動鉛筆（筆芯使用Uni3B）
· 麥克筆
· 色調（Deleter/Maxon）
· 影印機（如果有的話，比較方便）

MY ROOM歡迎參觀!!

Chapter 1

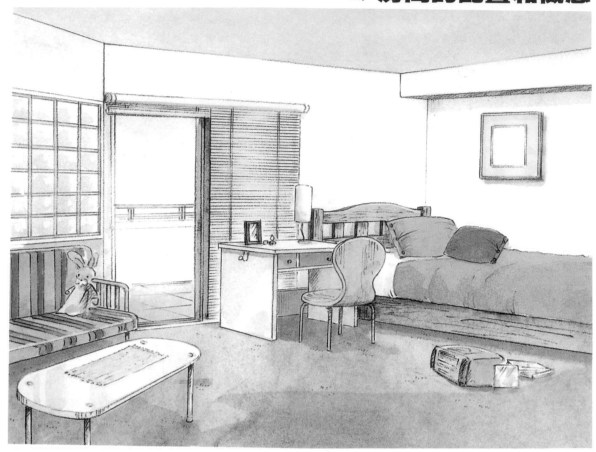

活潑型的房間……..？？

在10來歲少女當中，獨自在外生活的房間並不多見。
以色彩對比明顯的家具為主。
雖著重機能性，但仍是一間能表現出可愛個性的漂亮房間 ！

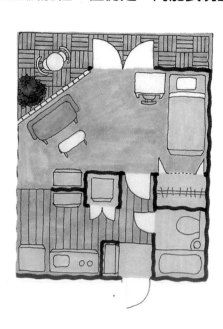

因是小套房，所以浴室和廁所都在一起。

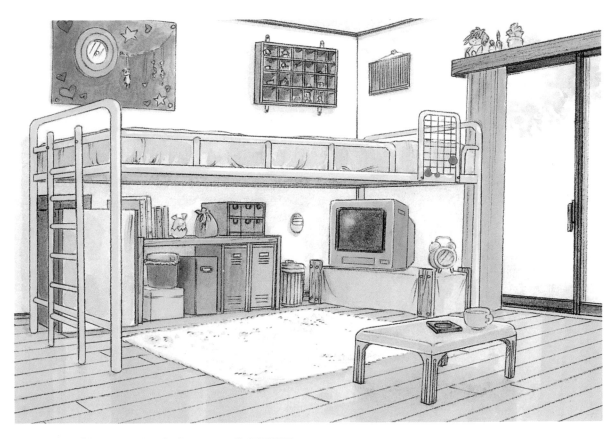

運動型的房間……..？？

因色調明快，故屋內的設計感覺較簡單。
經常自己組裝東西，所以簡易的DIY絕無問題！
最喜歡各式雜貨！！不過也因此造成東西太多，頗為困擾？

我也是住小套房！不過浴室和廁所是分開的喲。

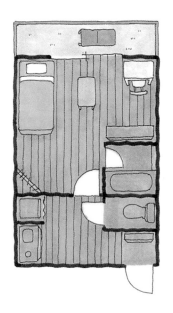

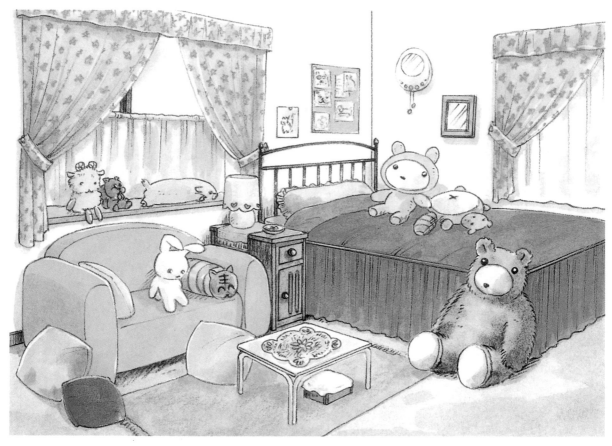

嬌弱型的房間……..？？

如童話世界般，充滿著可愛的小物品。
尤其絨毛類玩偶是不可缺少的主題。
其中最喜愛的就是大熊熊。

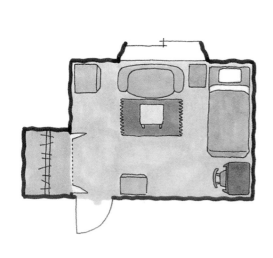

我都抱著玩
偶一起睡覺
喔！

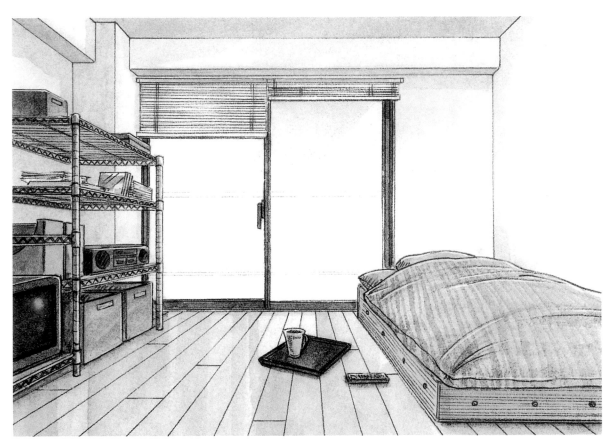

老成型的房間………？

其室內擺設絕不浪費有限的空間。
因以單一色調為中心，雖然看起來像男生的房間，
不過還是保有女生的特性收拾得整整齊齊。

因容易清理，
所以才能很容
易地保持潔淨
！

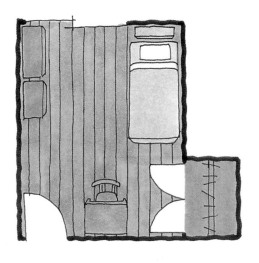

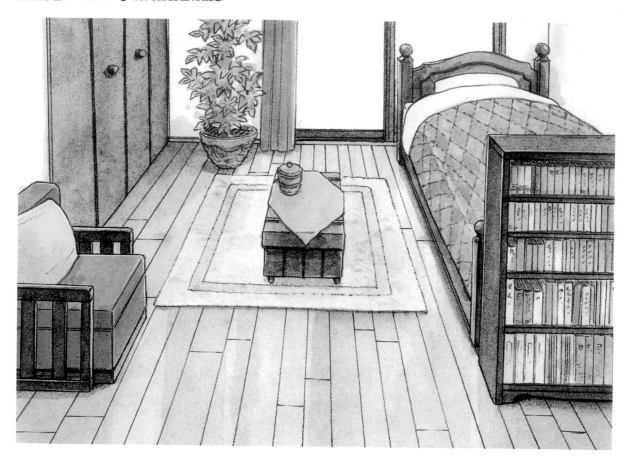

害羞型的房間……？？

以樸實、溫馨的家具為主。
屬鄉村風格，所以絕對需要盆栽。
因為喜歡閱讀，因此擺放一個大書櫥。

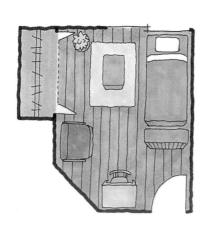

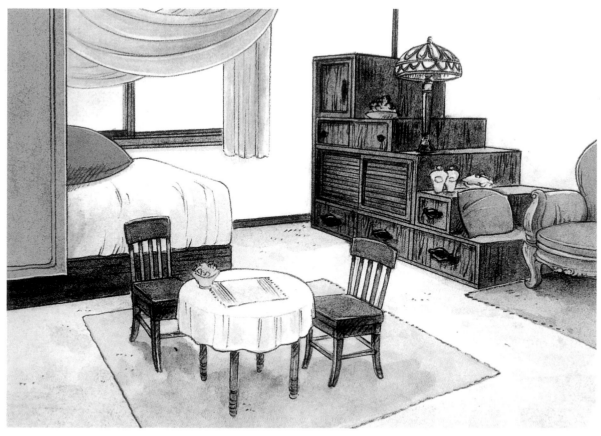

好勝型的房間‥‥‥‥‥‥.. ？？

有6坪大喔！ 相當的寬敞。
並無擺設太多的小飾品，收拾得相當簡潔。
入口處的大型壁櫥為必要項目。

計‥‥‥‥。 喜愛深色、厚重感的室內設

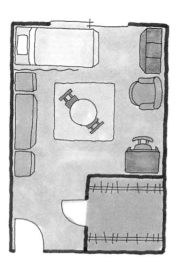

一般所需的廚具皆已備齊，所以可做些簡單的料理喔！現在最想要一台烤箱。

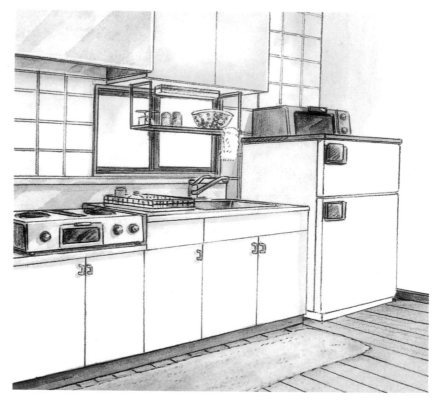

獨居女孩◆廚房大公開！

這是單身專用的小型廚房。不過幾乎不做料理，所以這樣已經足夠了！

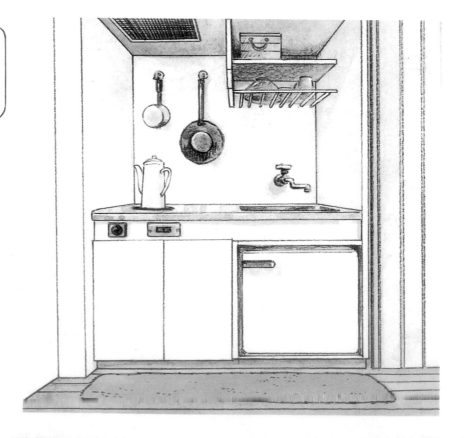

活 潑 型

　　因為是小套房，所以玄關很小。 鞋櫃上方擺放著
迷你向日葵及色彩亮麗的
玻璃彈珠，以表達季節感。插座蓋及鏡邊瓷磚也搭
配相近的顏色。

最中意的鞋子 ➋ 後腳踵處較低或是稍微有跟
的流行女鞋等等，種類繁多。
隨著心情變換鞋子的顏色及造型。

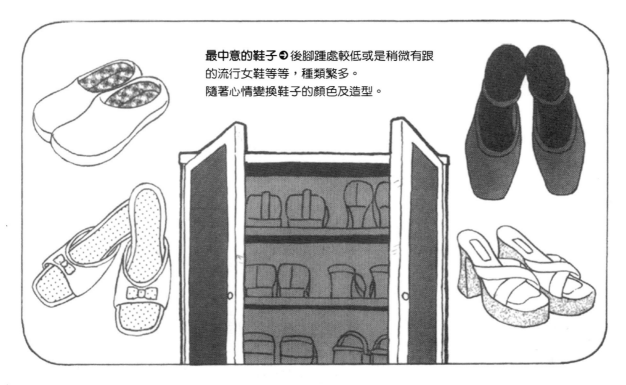

運動型

因單身生活所以玄關非常的狹窄，因此使用的鞋櫃深度較窄!! 利用鞋櫃上方的空間裝飾許多手錶及徽章類物品，感覺相當熱鬧。

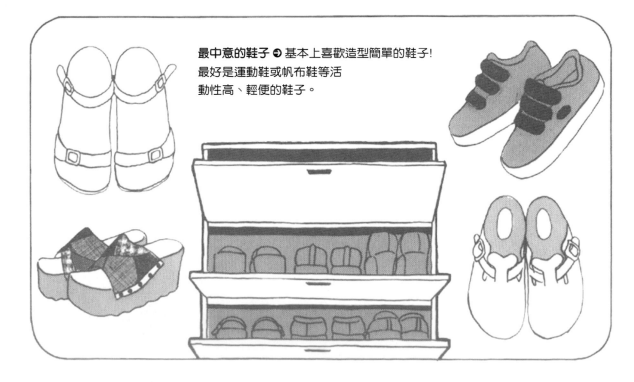

最中意的鞋子 ➔ 基本上喜歡造型簡單的鞋子!
最好是運動鞋或帆布鞋等活
動性高、輕便的鞋子。

嬌弱型

因與家人同住，所以玄關較寬敞。鞋櫃上裝上整面的鏡子，最愛在上面貼上各種貼紙或黏標增加化。

最中意的鞋子 → 最喜歡造型可愛的靴子，常因一時衝動而購買…………。

不過因不合腳而閒置不穿的鞋子相當的多。

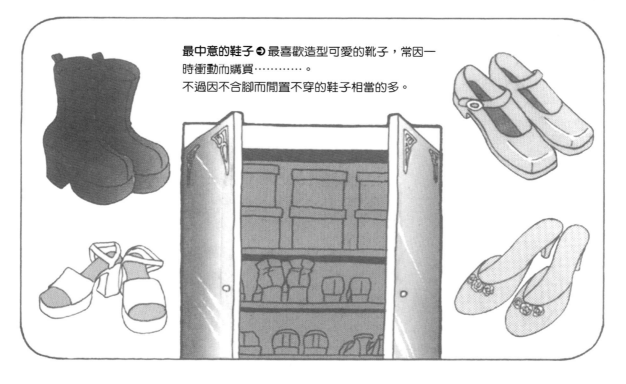

老成型

雖為公寓，但屬家人同住類型，所以也很廣。因為設有衣帽間，因此將平日較常穿的鞋子擺在玄關。

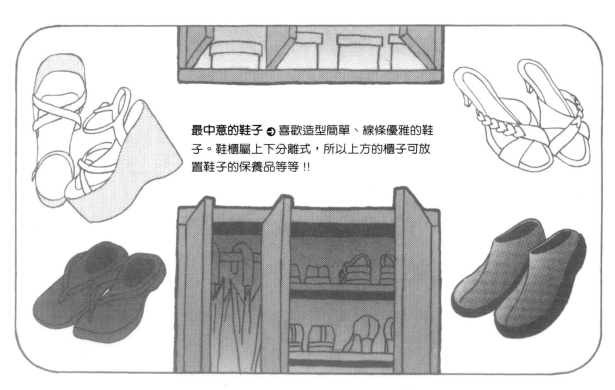

最中意的鞋子 ➔ 喜歡造型簡單、線條優雅的鞋子。鞋櫃屬上下分離式，所以上方的櫃子可放置鞋子的保養品等等!!

內 向 型

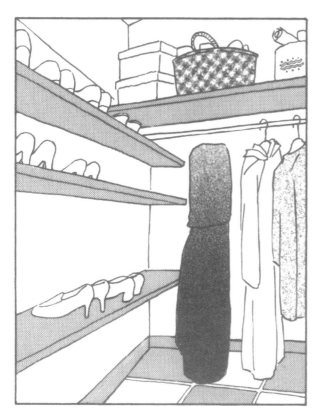

衣帽間除了放置外出鞋，還可收納外套及園藝具。
在此試穿衣物也很便利。

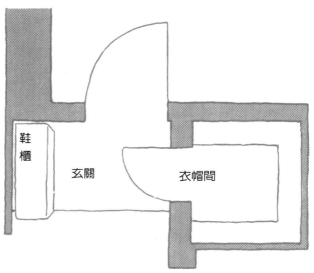

鞋
櫃

玄關

衣帽間

放置於衣帽間的物品

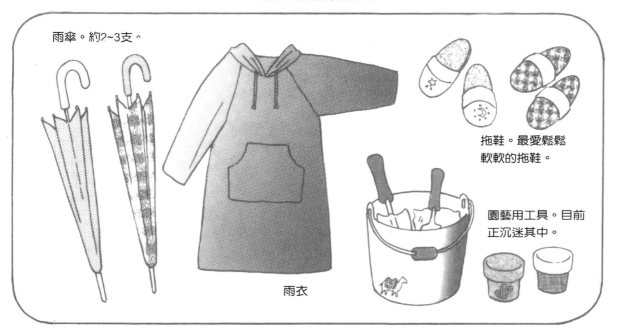

雨傘。約2~3支。

雨衣

拖鞋。最愛鬆鬆
軟軟的拖鞋。

園藝用工具。目前
正沉迷其中。

好勝型

原本住家便很寬敞，所以玄關也相當的大。在類似
餐具廚的鞋櫃上方擺放混合各種香料或乾燥花的瓶
罐。當然這都是手製品。

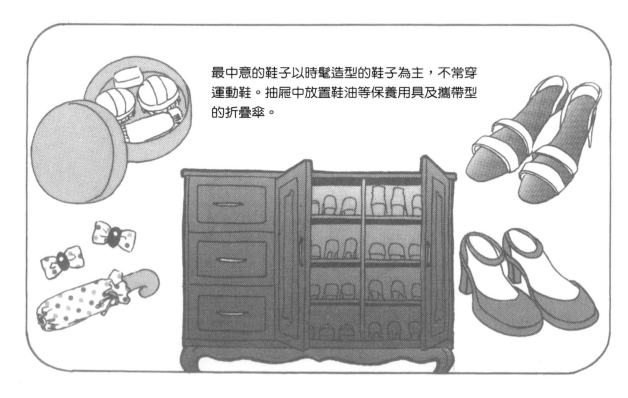

最中意的鞋子以時髦造型的鞋子為主，不常穿
運動鞋。抽屜中放置鞋油等保養用具及攜帶型
的折疊傘。

➡ **打開壁廚時…**

活潑型

為內裝固定壁櫥。雖然有點小，不過本身衣服並不多，所以目前的狀況應剛好足夠吧！

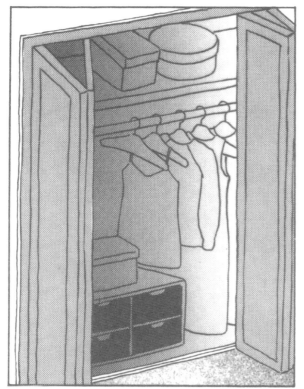

花壇圖樣的裙子

斜紋布裙

大部分為連身裙，不過較喜歡輕便，容易活動的衣服。

荷葉邊連身裙

水珠紋連身裙

燈籠袖上衣

格子狀露背裝

運 動 型

並無設置壁櫥(因為空間會更窄……)。在屋內角落
裝上一根支架,便可吊掛衣物。至於可折疊的衣服
則集中收納於籐籃中!

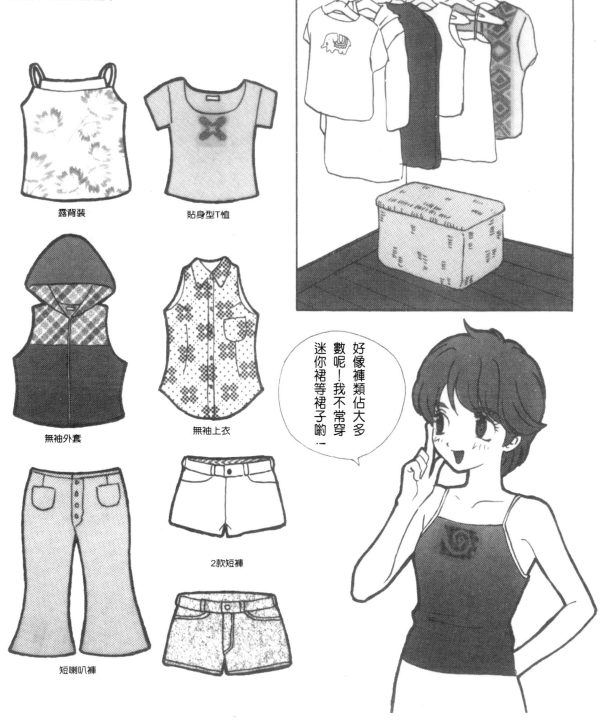

露背裝

貼身型T恤

無袖外套

無袖上衣

短喇叭褲

2款短褲

好像褲類佔大多
數呢!我不常穿
迷你裙等裙子喲!

嬌 弱 型

壁櫥的大小為一般尺寸，不過衣服太多所以沒辦法全部放進去！可能還需要再作一個…………。

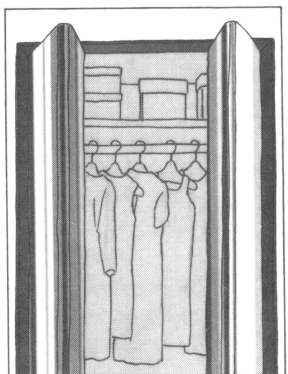

非常喜愛的串珠衣架。

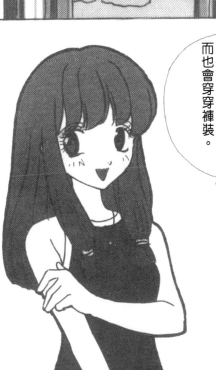

最喜歡迷你裙及可愛型連身裙等等。不過偶而也會穿穿褲裝。

花紋連身裙

低腰身連身裙。
格子圖樣很可愛喔！

超短迷你裙

荷葉邊裙

老成型

壁櫥為固定型。雖然不是很大，但因為奉行不
買無用物品的主張，所以空間相當充足。

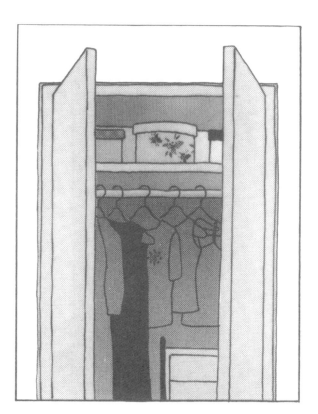

卡布里中長褲

露背衣裙套裝

無袖上衣

短褲

露背型連身裙

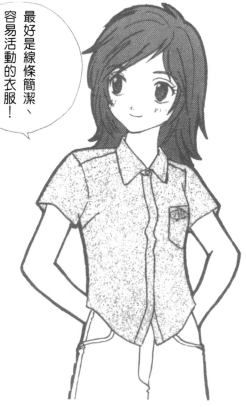

最好是線條簡潔、
容易活動的衣服！

內 向 型

基本上應該已經足夠，可是實際上還是太小…。
因為除了衣服外連書本也擺進去，所以塞得滿~滿
的~~

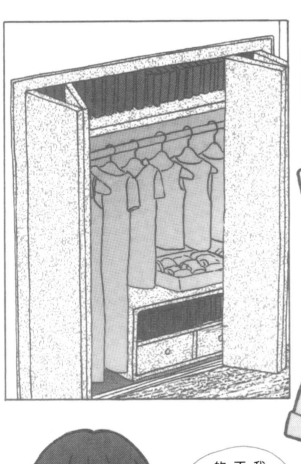

花紋襯衫

連身裙於肩帶處綁成蝴蝶結。

我比較喜歡寬鬆、
不會緊緊包住身體
的衣服。

長連身裙

拼布裙最喜歡鄉村風味!

帽子約有3~4頂。

好勝型

因為有個置衣間(就像是衣服專用房間)，所以收納上根本不成問題。看來還可再放上一季的衣物呢！

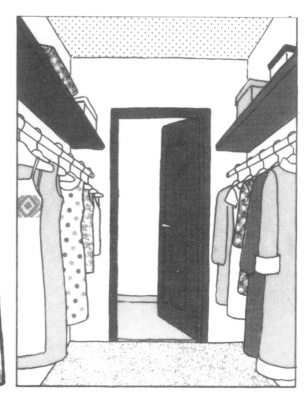

皮衣連身裙

連身洋裝

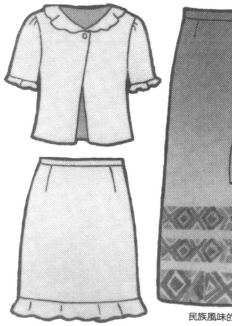

套裝

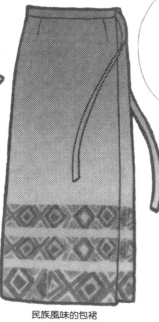

民族風味的包裙

我主要是以緊身連衣裙及套裝為主喔！

➡ 梳妝台上的小物品

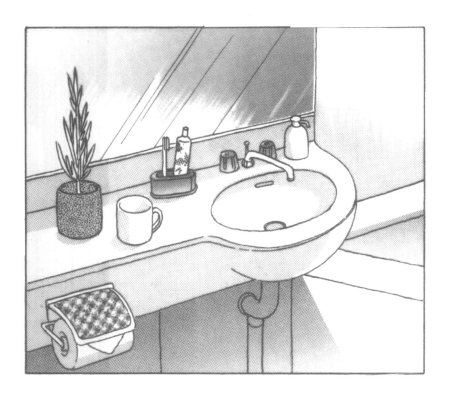

活潑型

因為梳妝台會使空間變小，所以並未設置梳妝台。另外浴缸與洗臉台一起，所以將化妝品全放在那裡，由於不常化妝，所以並無特定的愛用品，不過由於皮膚是屬乾性肌膚，所以會經常使用保濕化粧水等。

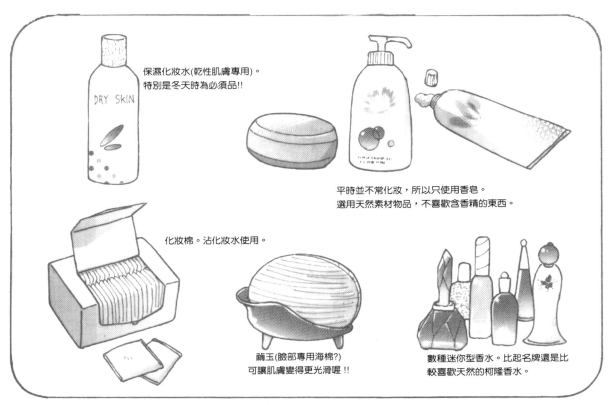

保濕化妝水(乾性肌膚專用)。特別是冬天時為必須品!!

平時並不常化妝，所以只使用香皂。選用天然素材物品，不喜歡含香精的東西。

化妝棉。沾化妝水使用。

繭玉(臉部專用海棉?)可讓肌膚變得更光滑喔!!

數種迷你型香水。比起名牌還是比較喜歡天然的柯隆香水。

運動型

在置物櫃上方放置一面較小的鏡子來代替梳妝台，將小物品集中後再放在藤籃中。因空間過小，可能相當麻煩吧？
不過平時幾乎只使用香皂清洗而已………。我想等長大成人後再化妝也錯。

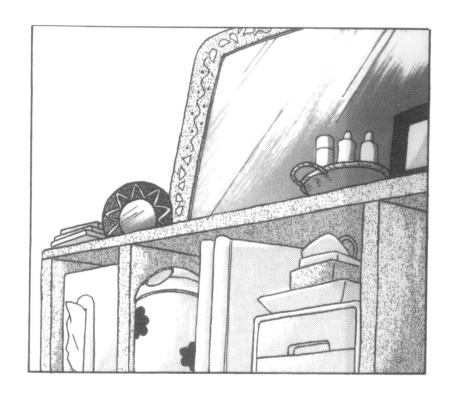

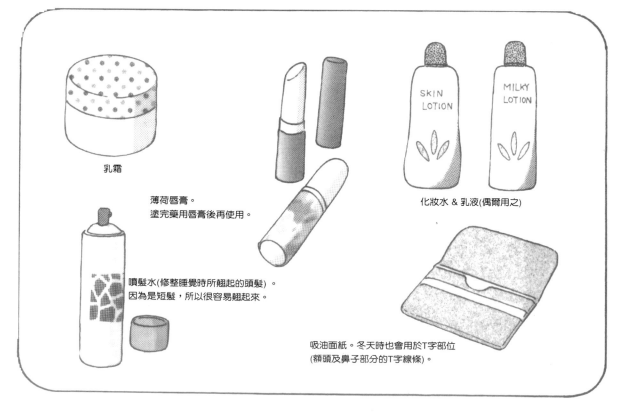

乳霜

薄荷唇膏。
塗完藥用唇膏後再使用。

SKIN LOTION

MILKY LOTION

化妝水 & 乳液(偶爾用之)

噴髮水(修整睡覺時所翹起的頭髮)。
因為是短髮，所以很容易翹起來。

吸油面紙。冬天時也會用於T字部位
(額頭及鼻子部分的T字線條)。

嬌 弱 型

在玻璃餐櫃上方放一面臉部大小的鏡子，因為玄關處已經有一面大鏡子，所以除了照全身之外，這樣就夠了。因目前正醉心於指甲彩繪藝術，致使假指甲套數量暴增。若完成滿意的作品，或許會嘗試參加某些競賽喔！

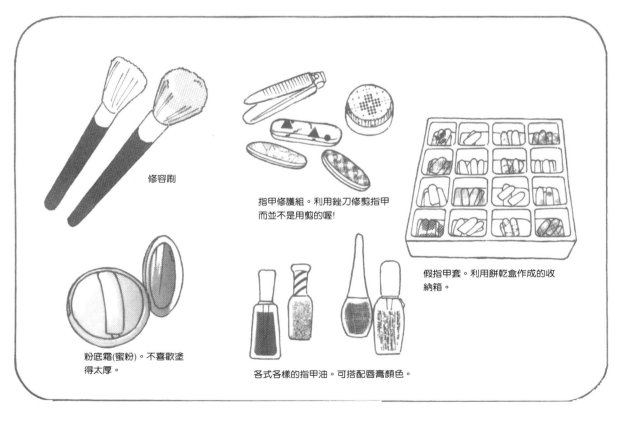

修容刷

指甲修護組。利用銼刀修剪指甲而並不是用剪的喔！

假指甲套。利用餅乾盒作成的收納箱。

粉底霜(蜜粉)。不喜歡塗得太厚。

各式各樣的指甲油。可搭配唇膏顏色。

老 成 型

房間內放了一個超~大型鏡子。從化妝到檢視全身，只要這麼一面鏡子即萬事OK，非常的方便。基本上認為需先養好身體，再要求外貌，因此所擁有的化妝品並不多，反而是維他命等營養品還比較多呢！

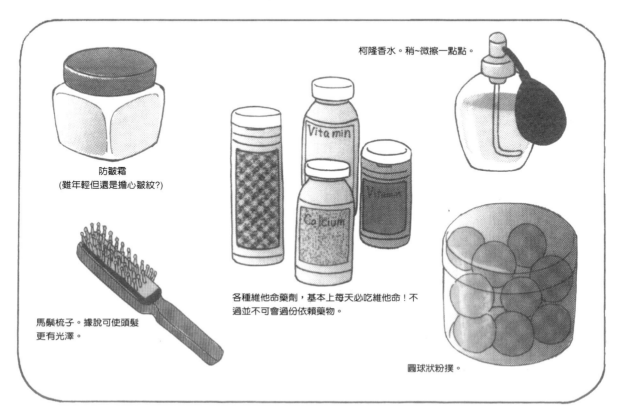

防皺霜
(雖年輕但還是擔心皺紋?)

柯隆香水。稍~微擦一點點。

各種維他命藥劑，基本上每天必吃維他命！不過並不可會過份依賴藥物。

馬鬃梳子。據說可使頭髮更有光澤。

圓球狀粉撲。

內 向 型

將化妝品收納於吊壁式櫥櫃中。因
不佔空間而便利！且最喜歡這種鄉村
風格的印花紙板。因屬敏感性肌
膚，所以使用較不刺激的嬰兒用化
妝水。若心血來潮時，也會擦擦淡
粉紅色的指甲油………。
較喜歡香皂的味道，並不常使用柯
隆香水。

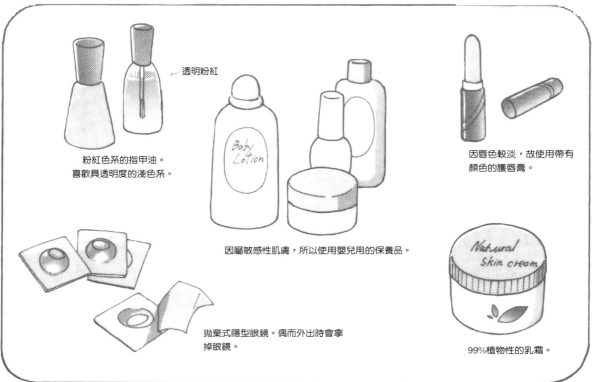

← 透明粉紅

粉紅色系的指甲油。
喜歡具透明度的淺色系。

因屬敏感性肌膚，所以使用嬰兒用的保養品。

因唇色較淡，故使用帶有
顏色的護唇膏。

拋棄式隱型眼鏡。偶而外出時會拿
掉眼鏡。

99%植物性的乳霜。

好勝型

為桌面造型的梳妝台。掀開蓋子後裏面是一面鏡子，內部還區分成9個空間可收納細小物品，這是最令人滿意的地方。
因為目前美白系列的商品(讓膚色變白且富光澤)相當熱門，所以大都以這類產品為主……，至於效果方面，嗯~應該有吧！化妝品方面大都使用名牌。

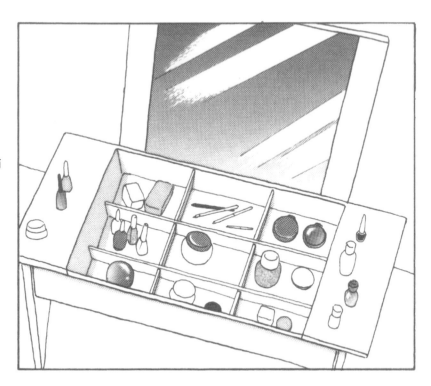

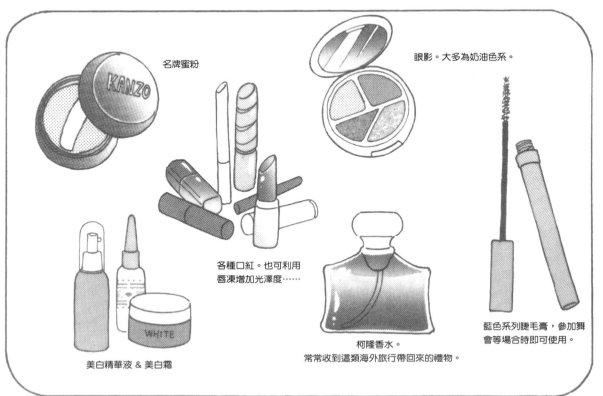

名牌蜜粉

眼影。大多為奶油色系。

各種口紅。也可利用唇凍增加光澤度……

美白精華液 & 美白霜

柯隆香水。
常常收到這類海外旅行帶回來的禮物。

藍色系列睫毛膏，參加舞會等場合時即可使用。

➡ 書桌內部…

因與床頭櫃併用，所以桌面上非常的整潔。平常喜歡剪報，因此貼紙機是非常重要的物品，有時也會自製貼紙分送給朋友。另外還有許多彩色麥克筆，還可畫些插圖呢！

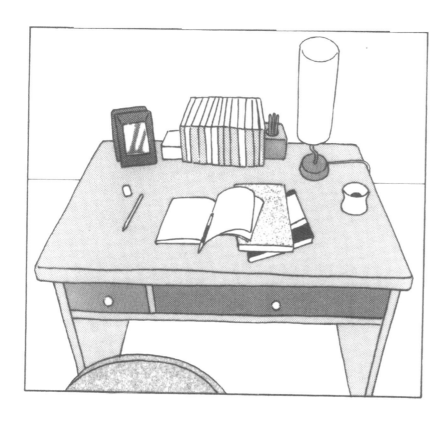

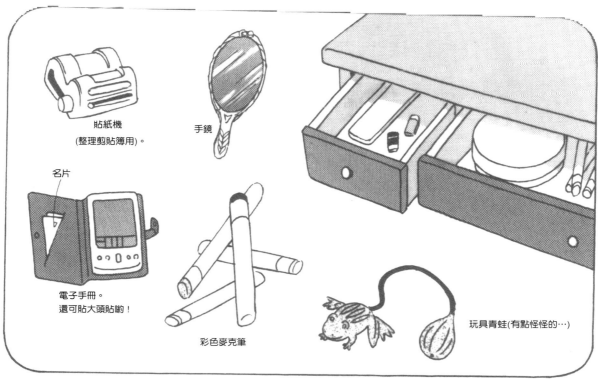

貼紙機
(整理剪貼簿用)。

手鏡

名片

電子手冊。
還可貼大頭貼喲！

彩色麥克筆

玩具青蛙(有點怪怪的…)

運動型

擁有自己的電腦喔！有時也會上
上網，希望哪天也能有個屬於自
己的網頁……。至於桌邊的物品
當然大都與電腦相關，大概就像
辦公桌的感覺吧？或者覺得有點
老氣？

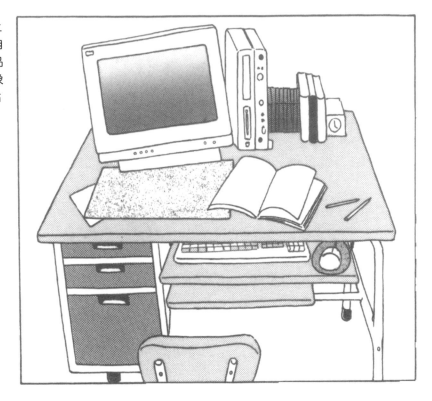

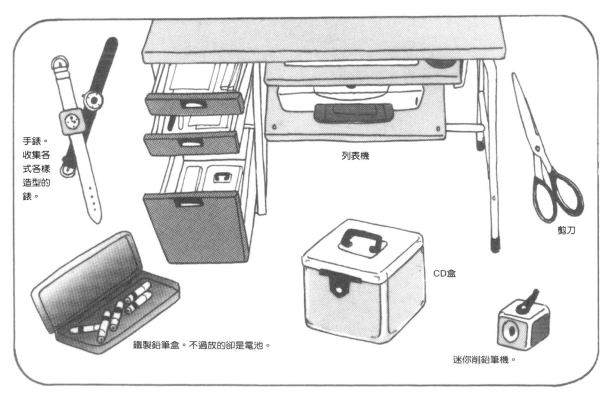

手錶。
收集各
式各樣
造型的
錶。

列表機

剪刀

CD盒

鐵製鉛筆盒。不過放的卻是電池。

迷你削鉛筆機。

嬌弱型

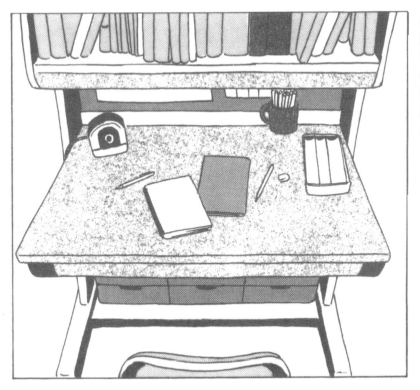

非常普通的桌子。不過我想這應是最好用的類型………。因上方的櫃子也可放置書本，容易整理且相當的便利。抽屜中主要為自己所拍的相片、整理大頭貼的工具等。至於讀書用具則………。裁縫用的鋸齒狀剪刀可將大頭貼的邊緣剪成非常可愛的形狀。

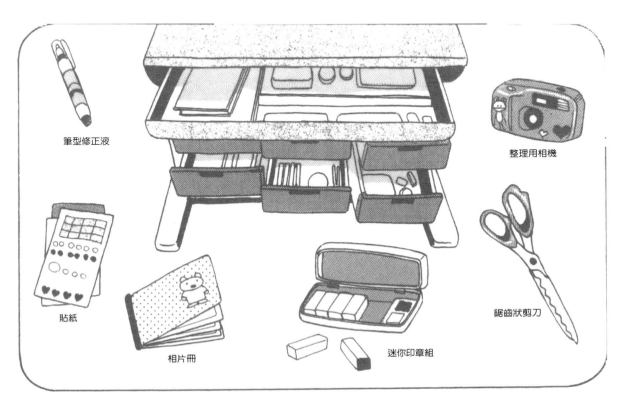

筆型修正液

整理用相機

貼紙

相片冊

迷你印章組

鋸齒狀剪刀

老 成 型

其實說這張桌子是屬於「動畫專用桌」。至於原因嘛……？照理說應該是具便利性。即使被周遭的人說「走火入魔~」，也毫不在意。動畫專用桌並沒有抽屜，所以在側邊放置一個收納櫃。不過裏頭卻全是事務性用品。阿~阿~，看來又會被說是個歐巴桑！

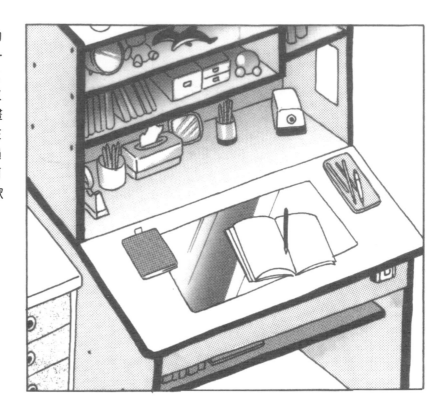

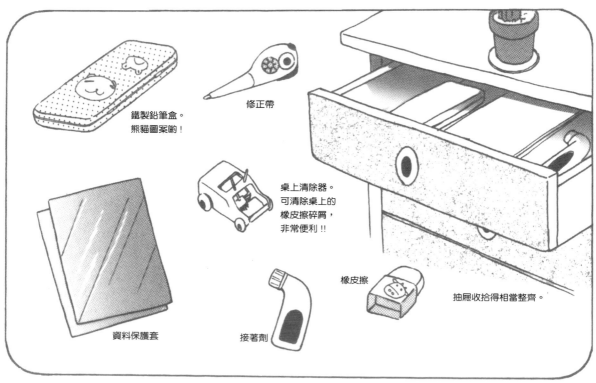

鐵製鉛筆盒。熊貓圖案喲！

修正帶

桌上清除器。可清除桌上的橡皮擦碎屑，非常便利！！

資料保護套

接著劑

橡皮擦

抽屜收拾得相當整齊。

內 向 型

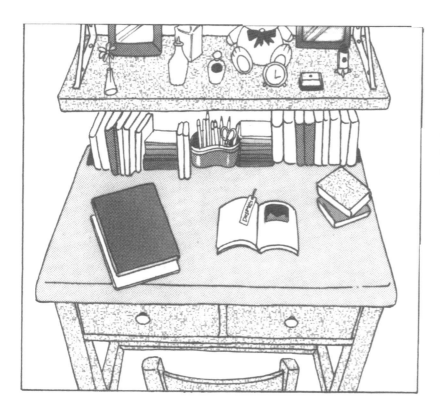

使用的是具厚度且堅固的木製桌子。因為造型簡單並無設置書架，所以在上方另外再作一個架子。抽屜內放著日記、常用的0.3M/M鉛筆等等。因日記本很迷你，所以用這支筆來寫便相當的便利。我想這些用具都是一般女孩最常用的東西……，不過好像少了點女人味？

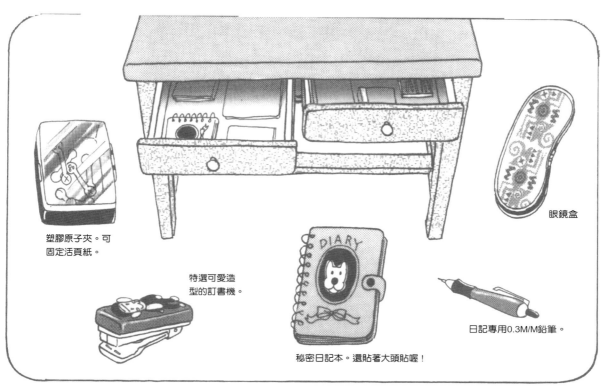

塑膠原子夾。可固定活頁紙。

特選可愛造型的訂書機。

秘密日記本。還貼著大頭貼喔！

眼鏡盒

日記專用0.3M/M鉛筆。

好 勝 型

所使用的書桌較寬且附設書櫃，下方的抽屜為可動式箱型櫃，因此容量特大。……也許就是這樣才放了許多與讀書無關的物品吧！因本身個性關係較容易造成壓力，所以能緩和情緒的物品為不可欠缺的項目。線香等等也是必需品。彩色墨水組合。經常用來描繪插圖。

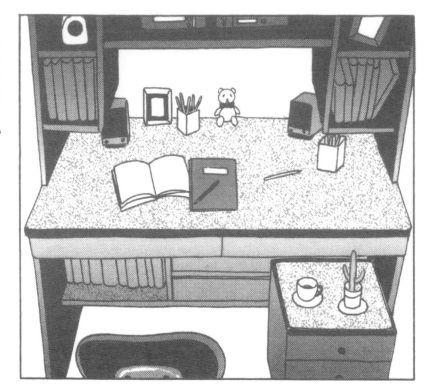

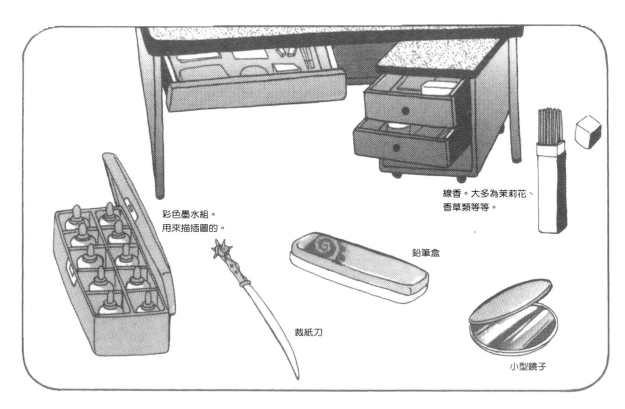

彩色墨水組。
用來描插圖的。

線香。大多為茉莉花、香草類等等。

鉛筆盒

裁紙刀

小型鏡子

➡ 如何利用陽台？

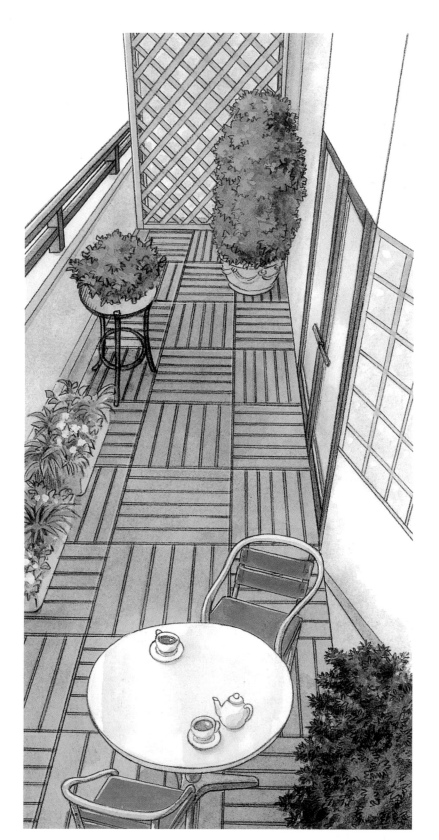

這是屬於獨居少女的陽台。因角落處尚有空間，所以可擺上桌椅，打造一個小小的陽台花園。或許天氣晴朗時，也可邀請朋友共享下午茶呢？另外還有一棵聖誕樹盆栽，X'mas時便可吊掛聖誕飾品及小燈泡，非常有趣喔！

最～喜歡玩泥巴！

運 動 型

這也是屬於一房式公寓的陽台。簡
單的鋪設一層人工草皮，擺上一張
布製躺椅， 在暖和的日子裏還可
做個日光浴。至於角落的箱子則
是在DIY商店買好工具後，自己
組裝而成。這可比想像中還要簡
單喲！

所有DIY製
品就全交給
我吧！

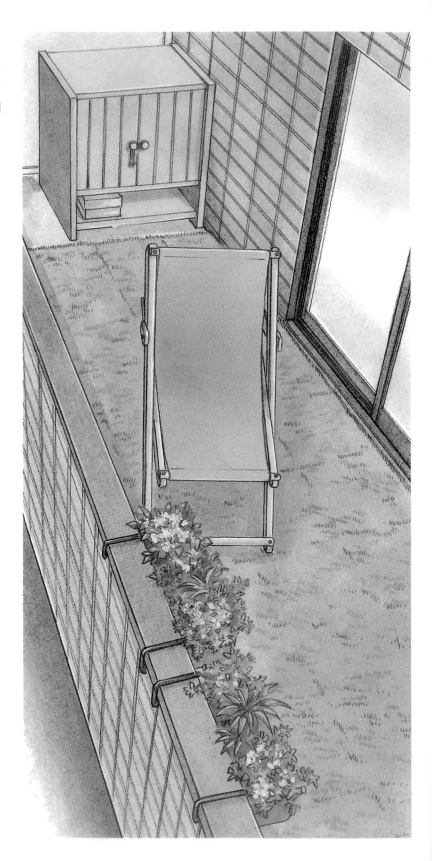

➡ 床邊的小物品

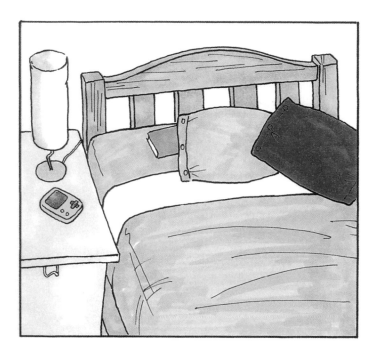

因為床頭櫃佔空間將使房屋變得更小，所以並不採用，而是與書桌併用。晚上可在這裡打電動或寫寫日記(雖然只是偶而為之)………。不曉得為什麼總習慣將日記本放在枕頭下。

床單 & 枕頭 ➡ 枕頭套的顏色是最喜歡的粉紅色。床單則偏好素面及觸感佳的材質。

運動型

高腳風味的床舖，在床底下可放置電
視等物品。配合床的高度，在牆上組
裝一個開放式櫥櫃。因為非常喜歡餐
具模型等東西，所以常以獨特的方式
展示自己所收藏的小物品。不過剩餘
的空間似乎還不少？看來還得多收集
一些。

床單 ＆ 枕頭 ⊃清一色的運用清爽、整潔的
藍色系列。不過因為睡相不好，所以總是
皺的不成樣⋯⋯。

嬌 弱 型

在床邊放了一張小床頭櫃。上頭擺放檯燈及自製芳香劑。也就是將薰衣草香料滲透至軟木球中。如此枕邊便會飄散著一股香味，很能舒緩心情。……或許就是因為如此，總是過於放鬆，所以常常睡過頭。

床單 & 枕頭　　所使用的枕頭套大多縫有花邊。顏色也都以粉紅色系為主？床罩則以光滑的緞面材質較舒服。

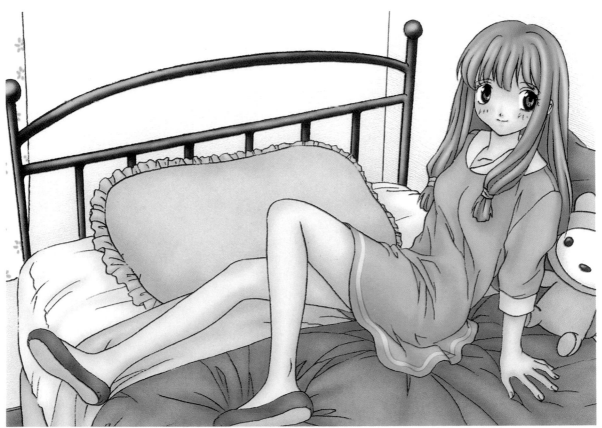

老 成 型

床舖的頂端放置一個替代收納櫃的箱子。裏面可放些毛巾或床單，因容易拿取所以相當的便利。

將毛巾等物品捲成圓筒狀為收納的技巧。

床單 & 枕頭 ➜ 具厚重感的色彩可能感覺比較素淨？慣用較大型的枕頭。

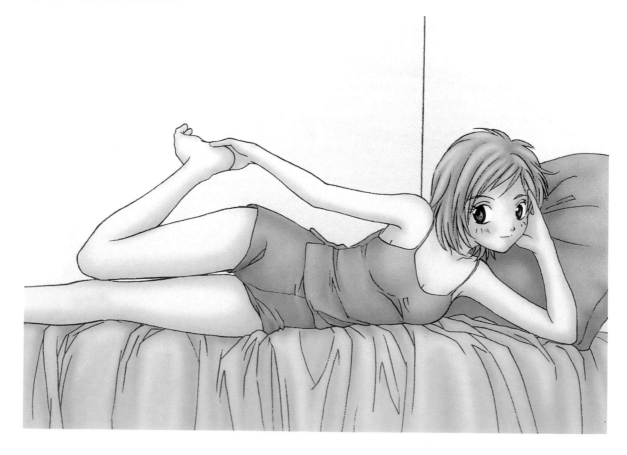

床舖下方附加抽屜型的收納箱。原本是用來放床單等等，不過因習慣在床上看書，所以裏面反而擺滿了書。啊~ 啊~ 不論怎麼整理都比不上書本增加的速度，所以總是亂七八糟……。

床單 & 枕頭 ➔ 因床舖為結實的木頭材質，所以選用綠色或自然糸列的顏色。每天早晨一定會鋪好床罩。

好 勝 型

床邊擺設一張厚重的床頭櫃。至於裝
飾物僅有一個樸素的檯燈。抽屜中則
放了小說等小東西。有時也會依心情
不同而在檯燈下鋪一塊漂亮的手帕或
布料。
原本就是個容易入睡的人，所以幾乎
不在床上看書。

床單 ＆ 枕頭 ➔ 顏色多以潔淨的白
色為主。因經常更換，所以準備
2~3組同款的東西。紅色的枕頭套
看來更有精神。

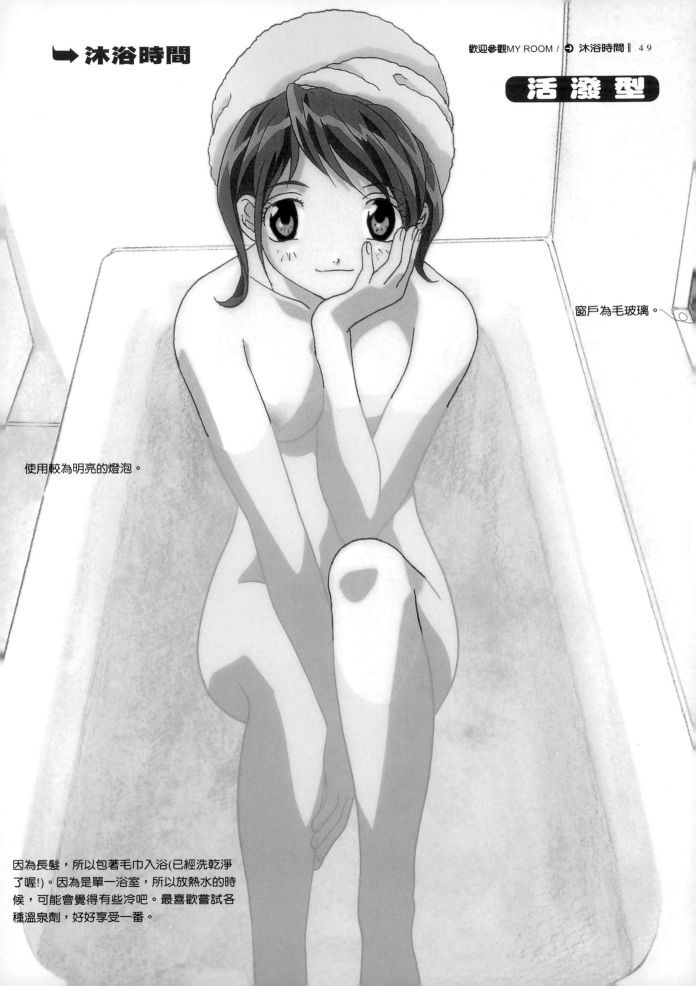

➡ **沐浴時間**

活潑型

窗戶為毛玻璃。

使用較為明亮的燈泡。

因為長髮，所以包著毛巾入浴(已經洗乾淨
了喔!)。因為是單一浴室，所以放熱水的時
候，可能會覺得有些冷吧。最喜歡嘗試各
種溫泉劑，好好享受一番。

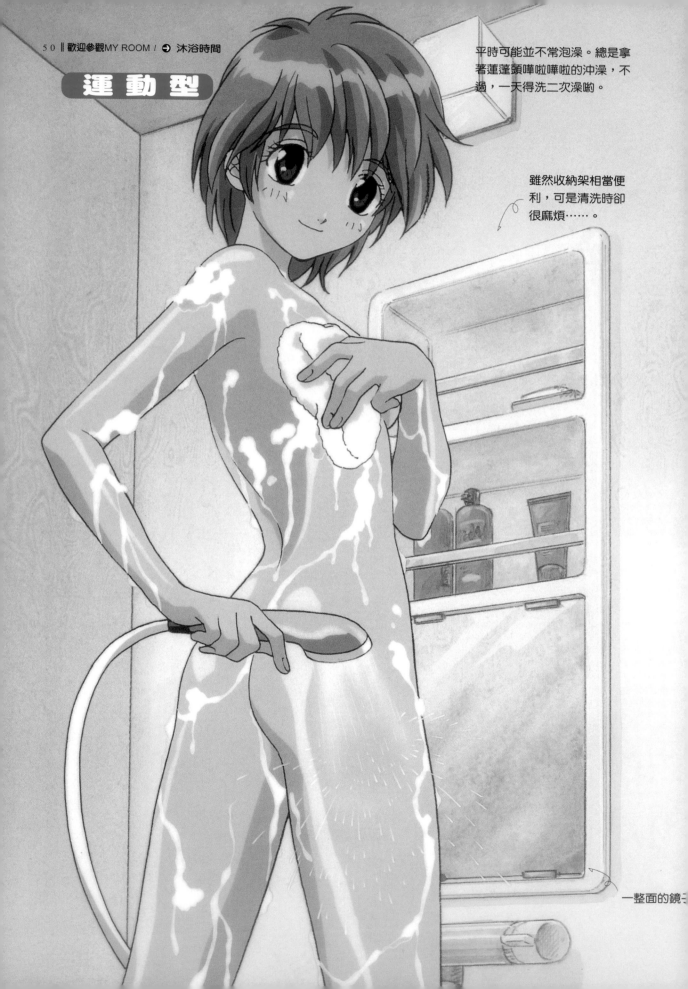

運 動 型

平時可能並不常泡澡。總是拿著蓮蓬頭嘩啦嘩啦的沖澡，不過，一天得洗二次澡喲。

雖然收納架相當便利，可是清洗時卻很麻煩……。

一整面的鏡子

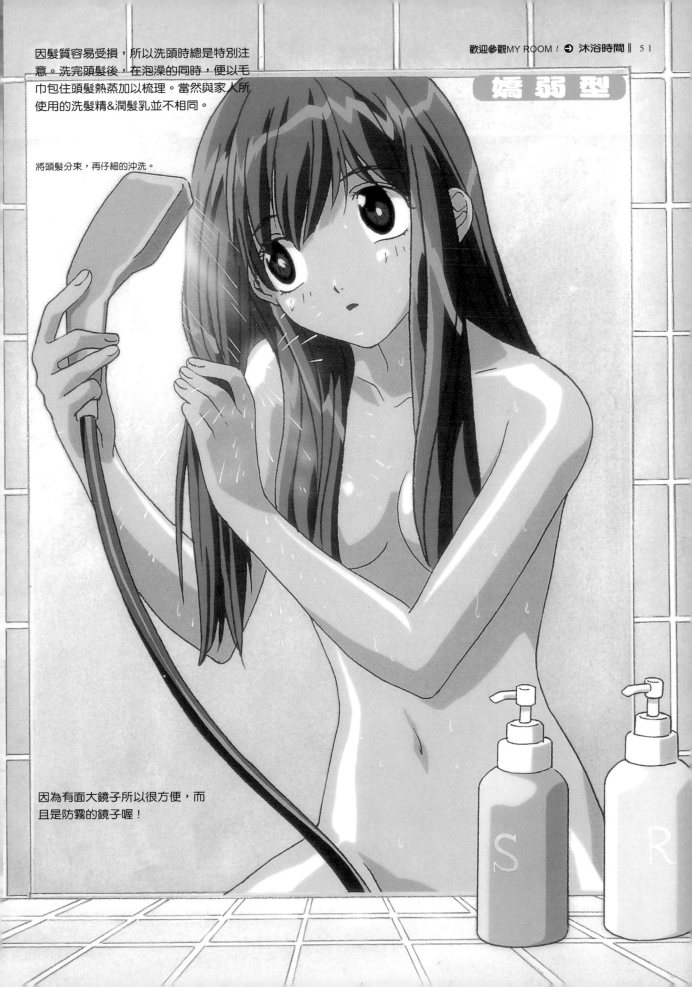

因髮質容易受損，所以洗頭時總是特別注意。洗完頭髮後，在泡澡的同時，便以毛巾包住頭髮熱蒸加以梳理。當然與家人所使用的洗髮精&潤髮乳並不相同。

嬌弱型

將頭髮分束，再仔細的沖洗。

因為有面大鏡子所以很方便，而且是防霧的鏡子喔！

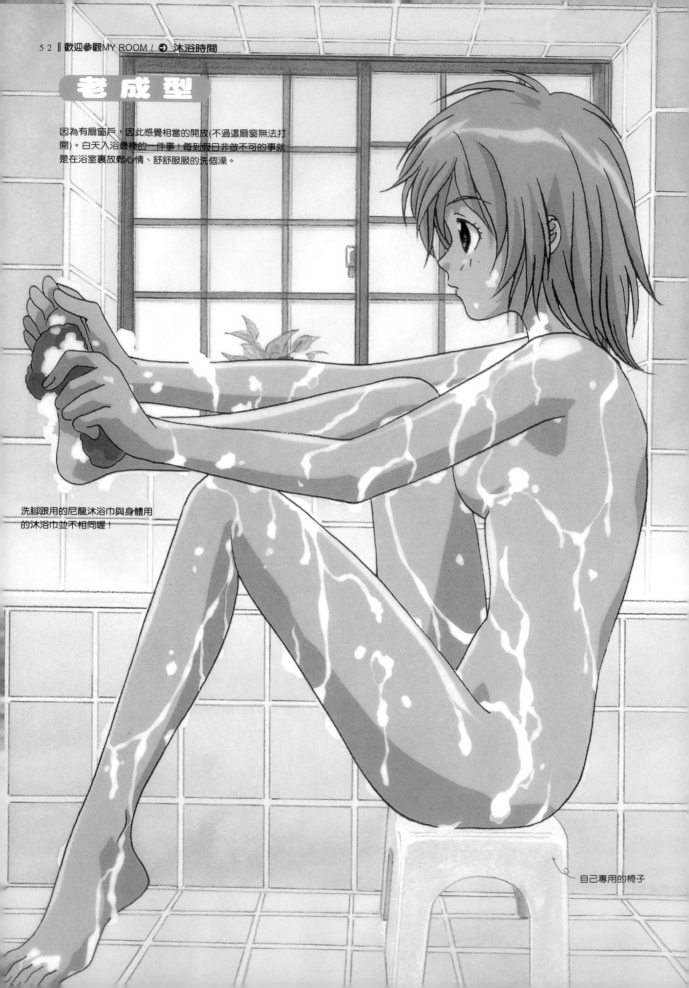

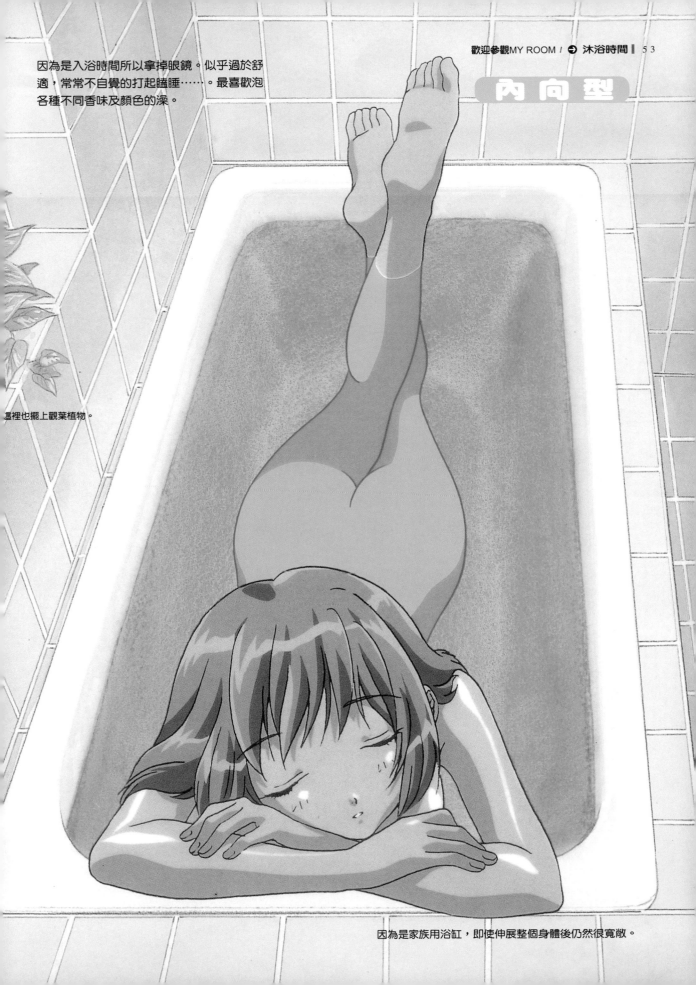

因為是入浴時間所以拿掉眼鏡。似乎過於舒
適，常常不自覺的打起瞌睡……。最喜歡泡
各種不同香味及顏色的澡。

內 向 型

這裡也擺上觀葉植物。

因為是家族用浴缸，即使伸展整個身體後仍然很寬敞。

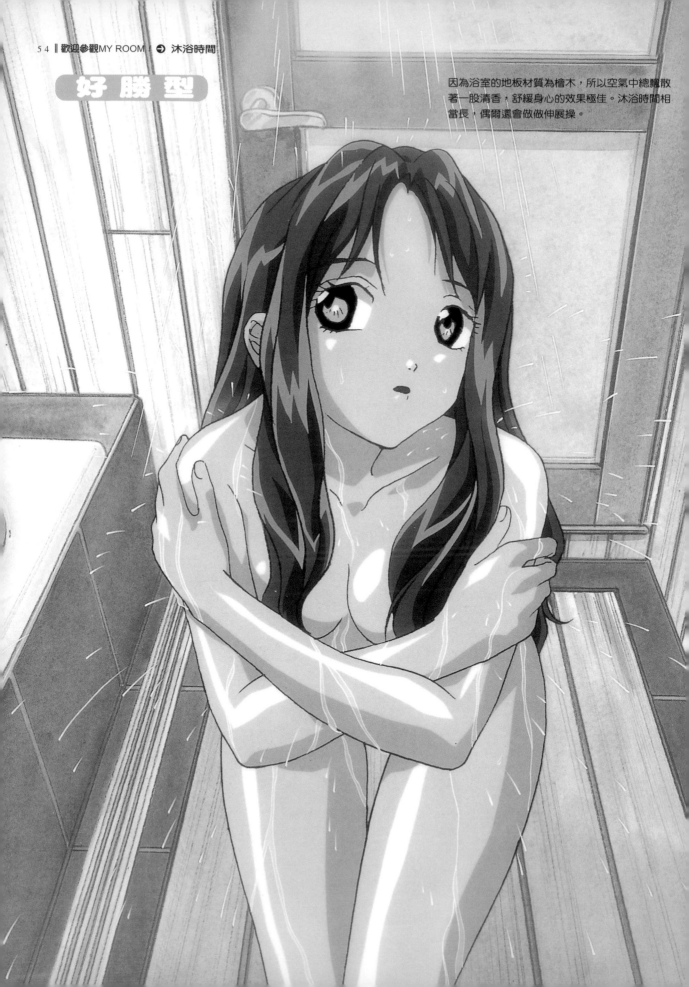

好 勝 型

因為浴室的地板材質為檜木，所以空氣中總飄散
著一股清香，舒緩身心的效果極佳。沐浴時間相
當長，偶爾還會做做伸展操。

設計人物的
規則②

時下對於「美少女」的定義眾說紛紜，在此謹以本書所介紹的少女為基本，提出10個要件。當然以自己認為最可愛的角度來設定人物是最好不過的事，不過當遇上瓶頸，不知如何下筆時，就請參考本書。

1. 6~7頭身為最好的比例？

………若低於這個比例則偏向「幼童」的身材，8~9頭身過於接近成人的體型。

1

2

3

4

5

6

這裡眼睛要低於1／2。

2. 略帶稚氣的臉孔

………具體的說應為「眼睛的位置約在臉部的1／2處」、「眼睛的縱長大於橫長」、「臉頰豐腴」吧？

3. 制服的重點在於適合體型

………因正在發育階段，屬尚未完全成熟的少女體型。若胸部太大或過於強調腰部的纖細，將使制服看起來很不舒服。

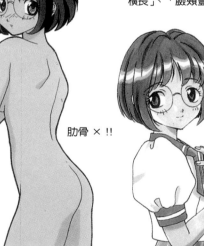

肋骨 × !!

4. 裸體畫不要加太多線條

………若描繪出骨幹或肌肉的線條，則顯得略不成熟，且破壞少女特有的柔軟感。因此請記得在細~~細的骨骼上應再畫出豐腴的肌肉。

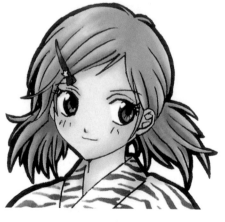

5. 留瀏海比較可愛？

……雖然每個人物的外型各不相同，不過稍微覆蓋瀏海會比平頭或高髻更顯得可愛？

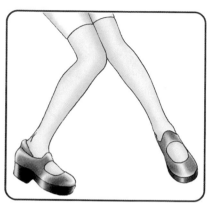

6. 白皙的肌膚

………當然並不是一定都得「白皙無瑕」，不同場合下小麥色的膚色也很特別，但是不能像鉛筆一樣的黑。

7. 腳脖子不可太細

…當然這也依人物不同而有所差異，不過豐腴的腳脖子要比筋脈清楚易見、雙腿細長更具少女風味。

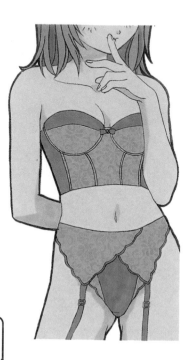

8. 稍微省略指甲線條

……即使畫了，充其量也只是與手指間的邊界線。若畫得太仔細，反而顯得不成熟。

9. 陰影不可過於寫實

……特別是裸體畫中的臀部及腹部！因為陰影有時會造成鬆弛的感覺，所以只要表現出光滑感即可。

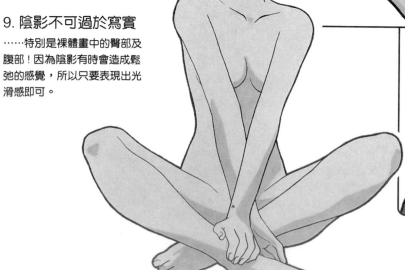

10. 膚色或淡紅色的唇色

………唇部的線條需又小又可愛。

少女所攜帶的物品

Chapter 2

書包及內裝物品

手提式

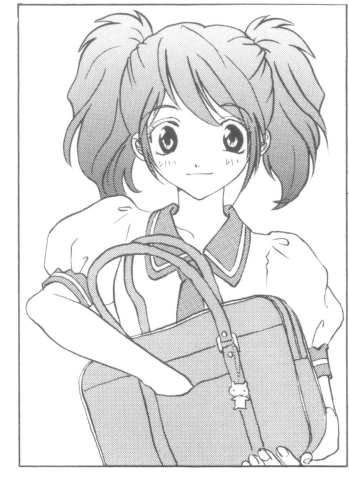

此為標準造型的手提式書包。以皮革或合成皮製造而成。雖然容易攜帶，但東西太多時可能會很吃力？因為女孩子有各式各樣的小物品。書包內除了教科書外，還有裝飾品、化妝品、大頭貼相冊等等包羅萬象！

在某些學校可能會違反校規，但在這裡還是彙集一些似乎不會違反校規(?)的道具。

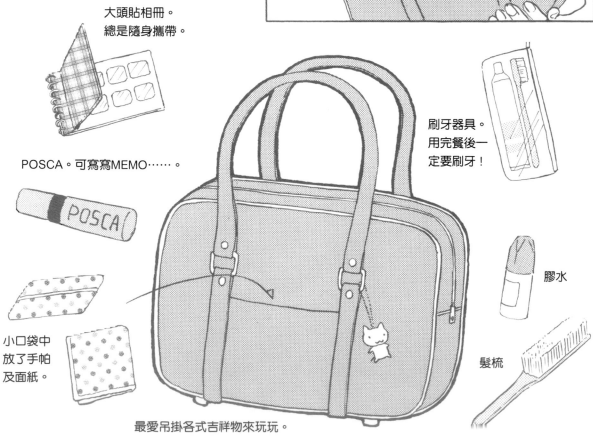

大頭貼相冊。
總是隨身攜帶。

POSCA。可寫寫MEMO……。

小口袋中
放了手帕
及面紙。

刷牙器具。
用完餐後一
定要刷牙！

膠水

髮梳

最愛吊掛各式吉祥物來玩玩。

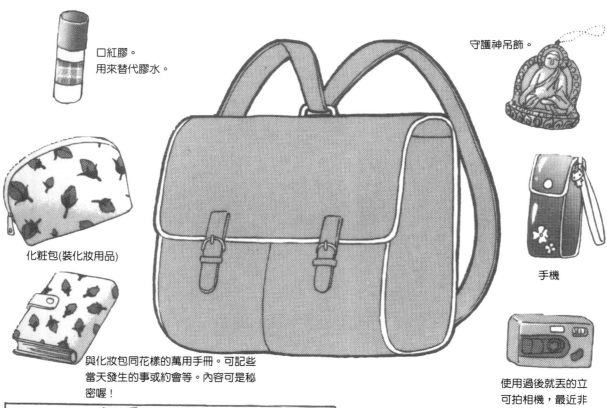

口紅膠。
用來替代膠水。

守護神吊飾。

化粧包(裝化妝用品)

手機

與化妝包同花樣的萬用手冊。可記些
當天發生的事或約會等。內容可是秘
密喔!

使用過後就丟的立
可拍相機,最近非
常流行。

書包及內裝
物品　背包式

這裡的書包為後背式。下雨天或
東西較多時,超~~方便!但因為
是布製品,所以裝太多東西的話
可會變型喔!請多注意。
普遍的顏色多為深色系的藍、咖
啡、綠等等。其中則放了手機、
即可拍、必備品 – 化妝包(放些
化妝用具)等等、等等。

有哪些占卜用具呢？

因為女生天性容易煩惱，所以對占卜便抱著極大的興趣。如流行的風水、塔羅牌、西洋占星術……占卜的種類也是非常的多。在此介紹女性中極具人氣的占卜及各種守護神！

水晶占卜

經由球狀透明水晶，透視人的未來的占卜術。因為必須利用瞑想的力量，所以還需備齊蠟燭及香爐等能夠舒緩精神的工具。不過比起自己占卜，大多數的女孩子還是以找人卜卦居多。

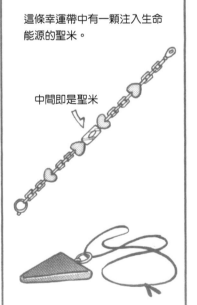

這條幸運帶中有一顆注入生命能源的聖米。

中間即是聖米

能引發人類潛在意識的幸運石吊飾。

滿月

上弦月

月亮占卜

以月亮盈缺為基礎的占卜術。因為與人類的人體節律相符合，因此相當受到關注。藉由月亮運行的情狀來判定當日的心理狀態。雜誌上也經常刊載。

希臘語中表示「血」的黑石。能淨化血液、調整身體狀況，提昇運勢。最適合想改善虛冷體質的人！

被稱為「藍光精靈」的藍綠色石頭。具有招來邂逅的能量。項鍊可增進人際關係、戒指則是情人招募中！而此時最好載在右手的無名指。

可將運勢由弱轉強、招來幸福的開運守護石。據說若有非得實現的願望或夢想時，最好能時時載在身上。

赤 鐵 礦

藍 晶

砂 金 石

戴著便能帶來好運！
各種守護幸運石商品 ♥

星彩粉晶

藍 石

天 使 水 晶

持有愛情及美麗能源的寶石。受到光線照射時，中心點的星星便會閃閃發光，是顆相當漂亮的寶石。聽說能招來有緣人，所以最適合期待戀人的女孩 ♥

與大理石同類的寶石。其特徵為重疊多層次結晶。它能去除無益的能量、提高正確判斷力及記憶力。適用於情緒高漲時及聯考生。

內含針狀金紅石的寶石。具備將生命力及活動力引發至極限的能力。這是用來戰勝情緒低落、鬱悶、不順利的守護石。

飾品盒大公開！
項鍊&手鐲

雖是項鍊盒，但手鐲也可一起存放。因為置物格部分木頭，蓋子則是玻璃，所以一眼就能看到想要的東西，非常方便！內部縱向分割成5~6格，每格約能放置2~3個。如果放太多而混雜成一堆的話，便不容易拿取。在收藏前一定要確實的清潔，否則會變色。

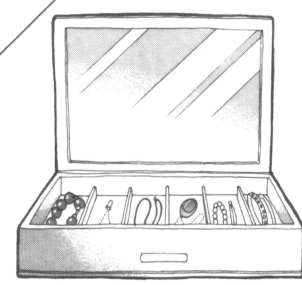

好繩子後配帶。

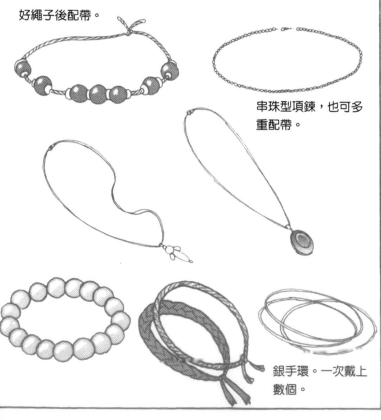

串珠型項鍊，也可多重配帶。

銀手環。一次戴上數個。

飾品盒大公開！
耳環&戒指

為鍍銀的小飾品盒。內部分成4小格，非常適合存放耳環等飾品。因造型新穎，所也可直接拿來裝飾屋內。

還有4個小腳架。

耳環若太大又太重，可能造成頭疼……。

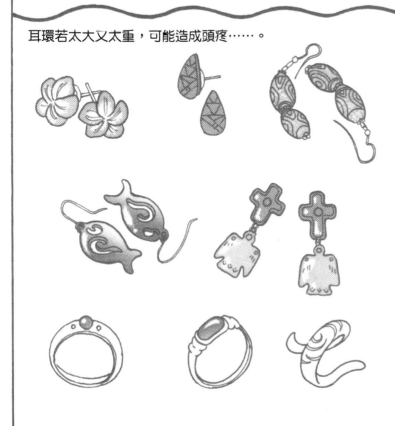

飾品盒大公開 ！
髮圈&髮夾

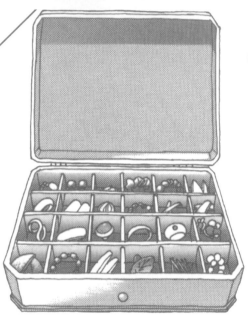

盒子的材質為塑膠，非常輕巧且色彩鮮艷、多樣化。內部區隔成許多小方格，髮夾及髮圈可一個一個單獨分開放置，便利性極佳。因底部不深，所以取放都很簡單。

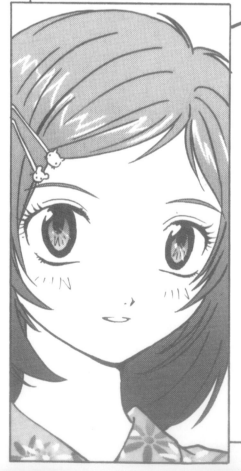

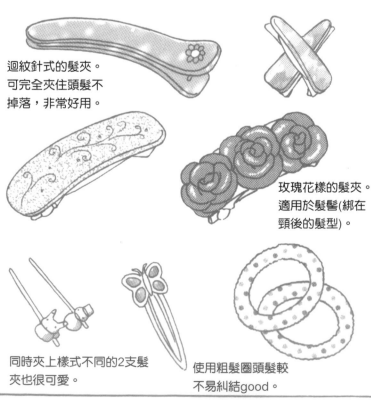

迴紋針式的髮夾。可完全夾住頭髮不掉落，非常好用。

玫瑰花樣的髮夾。適用於髮髻(綁在頸後的髮型)。

同時夾上樣式不同的2支髮夾也很可愛。

使用粗髮圈頭髮較不易糾結good。

有豹紋、斑馬紋等略微粗獷的型式。請配合個人喜好使用喔！穿著皮革衣物時使用較合適吧！

機身部分則貼上貼紙。使用花朵或動物圖案讓手機造型變得更可愛。也可配合季節做各種變化。

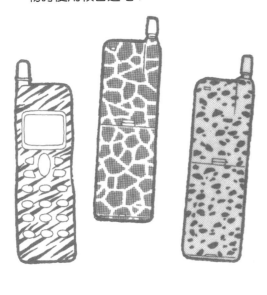

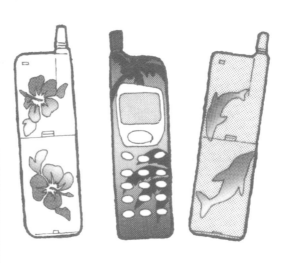

手機的裝飾品

目前流行的手機裝飾品，種類多得讓人目不暇給。在此僅介紹其中的一部分，因為新商品還會接二連三不斷的推出，可要密切注意喔！接下來的主流似乎是可掛在頸項的吊帶。試著自己獨創一條吊帶也不錯呢。

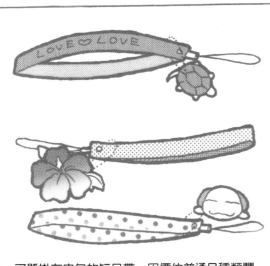

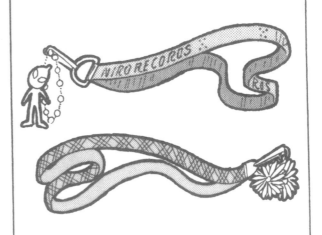

可懸掛在皮包的短吊帶。因價位普通且種類豐富，頗能享受選購的樂趣 ♥ 還可使用於小型、重量輕的相機。

可以掛在脖子上的吊帶。素材有布質、皮革等等。不僅適用於手機，也可吊掛鑰匙等各式各樣的東西，所以很方便。

旅遊必備用具（短期）

一日遊

化妝包。可放置化妝品及保養品。

扇子。冬天並不需要。

腋下用芳香劑。在停車場或休息時使用。

小型相機。

小方巾。可捲成長條狀。

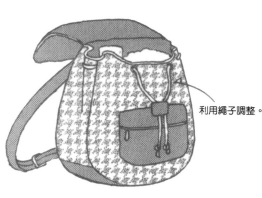

利用繩子調整。

二日遊

花樣可愛的浴巾。

面紙盒。裏面的面紙是贈品喔！

手機。此為夏季樣式。

金蔥面的化妝包，可裝洗臉用具。材質為不怕弄溼的乙烯。

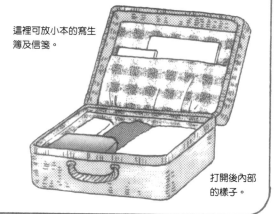

這裡可放小本的寫生簿及信箋。

打開後內部的樣子。

若是二天一夜的行程，則可攜帶通氣性佳的編織式行李箱，裡頭可裝許多東西。且造型可愛又輕巧，因此非常合適。若不是住宿飯店的話，那麼一定得帶浴巾，另外睡衣大都以T恤來替代。至於當天來回的行程，則以布製背包較容易活動，還有扇子及短方巾也是必備品。

旅遊必備用具（長期）

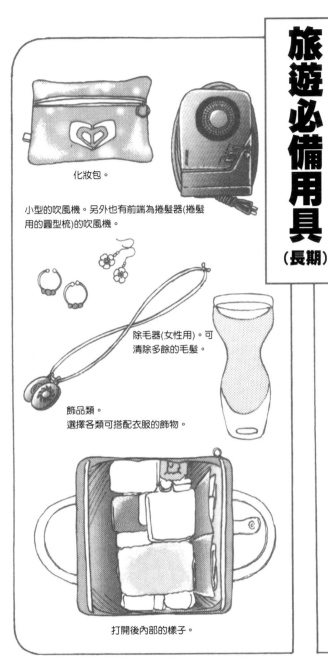

化妝包。

小型的吹風機。另外也有前端為捲髮器(捲髮用的圓型梳)的吹風機。

除毛器(女性用)。可清除多餘的毛髮。

飾品類。
選擇各類可搭配衣服的飾物。

打開後內部的樣子。

速食食品。看來味噌湯是不可或缺的食品？

拋棄式內褲。
這樣比較方便。

裝飾品。在海外可能遇上需穿著正式服裝的場合。

化妝箱。因不同於平時的生活形態，所以肌膚的狀況也變得較差，需多帶些保養品。

攝像機。編輯也是件快樂的事喔！

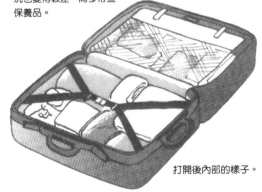

打開後內部的樣子。

雖然只是手提袋，但因為是皮革材質，所以蠻重的。

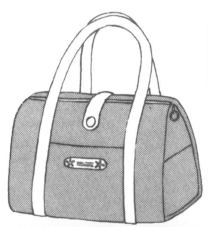

提滑輪式提箱上下階梯，有點吃力！

進行2~3夜的國內旅遊時，便會攜帶吹風機及一些飾品。因飯店或旅館並無捲髮用吹風機，皮箱也比一日遊來得大一些。因海外旅遊(雖機會並不多)約為4~7夜，若不帶旅行箱的話，會非常的不便。需考慮途中可能買土產等許多物品，所以容量應再大一點。因滑輪式箱子可拖著走，所以比想像中輕鬆許多。

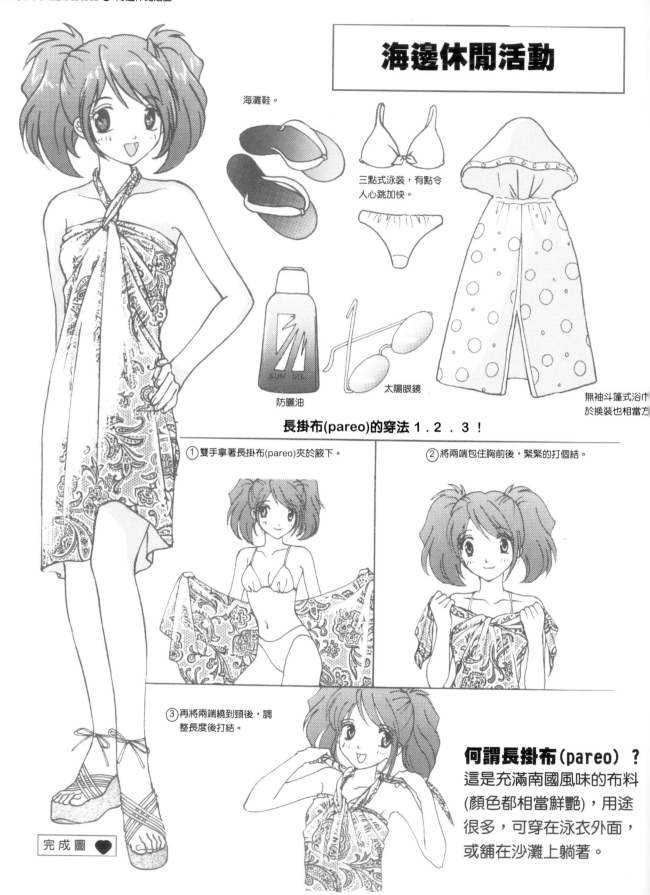

海邊休閒活動

海灘鞋。

三點式泳裝,有點令
人心跳加快。

防曬油

太陽眼鏡

無袖斗篷式浴巾
於換裝也相當方

長掛布(pareo)的穿法 1.2.3!

① 雙手拿著長掛布(pareo)夾於腋下。

② 將兩端包住胸前後,緊緊的打個結。

③ 再將兩端繞到頸後,調
整長度後打結。

完成圖 ♥

何謂長掛布(pareo)?
這是充滿南國風味的布料
(顏色都相當鮮艷),用途
很多,可穿在泳衣外面,
或舖在沙灘上躺著。

冬 季 運 動!

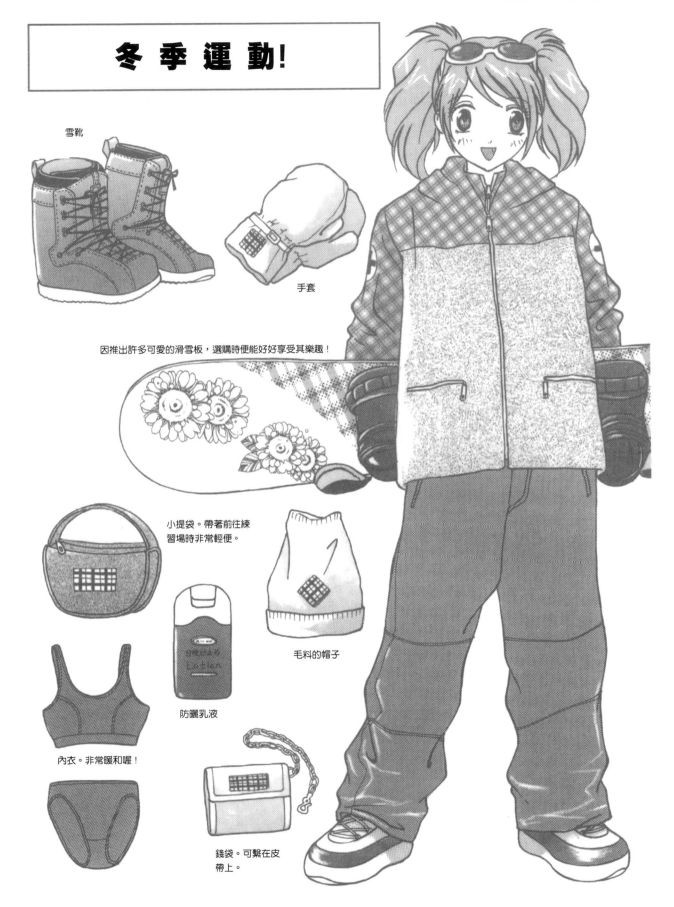

雪靴

手套

因推出許多可愛的滑雪板，選購時便能好好享受其樂趣！

小提袋。帶著前往練
習場時非常輕便。

毛料的帽子

防曬乳液

內衣。非常暖和喔！

錢袋。可繫在皮
帶上。

化妝品箱內的物品 ♥

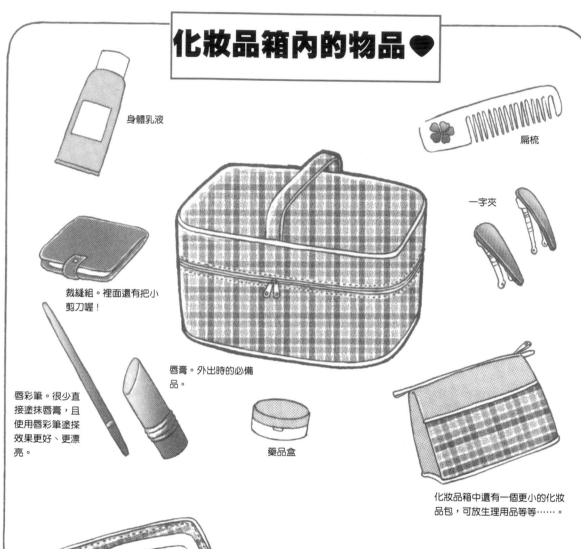

身體乳液

扁梳

一字夾

裁縫組。裡面還有把小剪刀喔！

唇彩筆。很少直接塗抹唇膏，且使用唇彩筆塗搽效果更好、更漂亮。

唇膏。外出時的必備品。

藥品盒

化妝品箱中還有一個更小的化妝品包，可放生理用品等等⋯⋯。

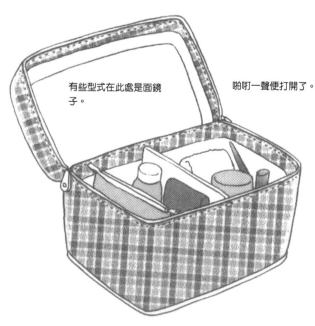

有些型式在此處是面鏡子。

啪吖一聲便打開了。

化妝箱為女性隨身攜帶的物品。雖裡面放一些零零碎碎的東西，但對女孩子而言卻是非常重要的物品。雖有多種造型，但這會兒要介紹的是外觀看來既可愛又時髦的化妝品箱。

材質方面為乙烯及具彈性的布料。因拉鍊延伸至兩側，故打開蓋子後的空間變大，取放物品都很容易。另外還附有握把，攜帶更為方便。內部則隔成幾個方格，其高度正可直放外用型化妝水的瓶子。從正上方一看，所有物品皆一目瞭然，且不需擔心會翻倒溢出。

化妝品箱內的物品 ♥

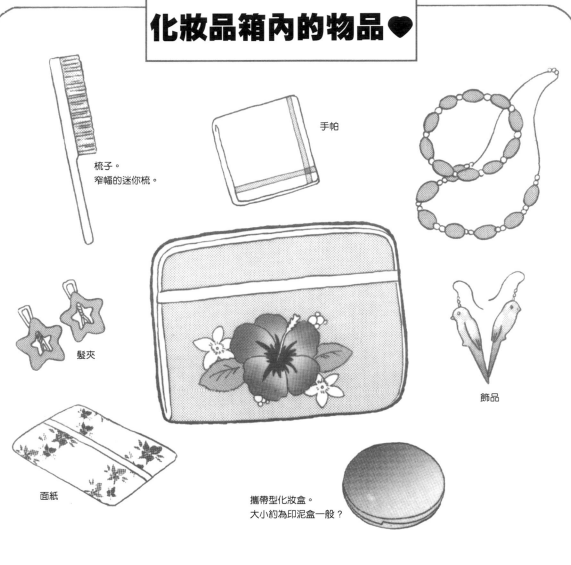

手帕

梳子。
窄幅的迷你梳。

髮夾

飾品

面紙

攜帶型化妝盒。
大小約為印泥盒一般？

此為第二型的布製化妝包。表面圖
案多為木堇等色彩較鮮艷的花樣？
因周圍都是拉鍊，所以可像書本一
樣翻開至180度，簡單的拿出東西
來。不過因為沒什麼厚度，可能放
不進瓶類物品？內部還像筆套一樣
區分成許多小格，整理時更輕鬆！
正中心處也有拉鍊，裡面可放置各
類飾品。因輕巧、不占空間，'碰'
的即可丟進小皮包中。

能翻開至180度。

減 肥 商 品

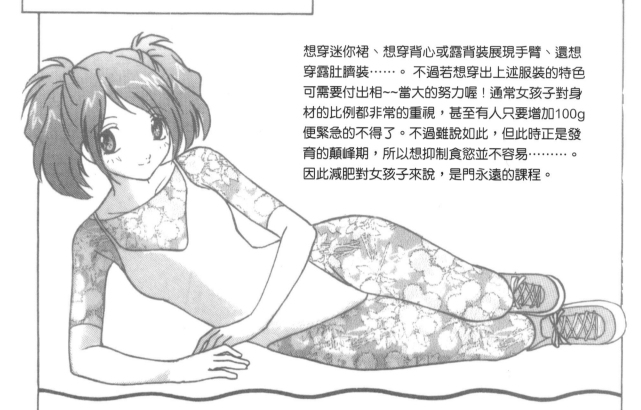

想穿迷你裙、想穿背心或露背裝展現手臂、還想
穿露肚臍裝……。 不過若想穿出上述服裝的特色
可需要付出相~~當大的努力喔！通常女孩子對身
材的比例都非常的重視，甚至有人只要增加100g
便緊急的不得了。不過雖說如此，但此時正是發
育的顛峰期，所以想抑制食慾並不容易………。
因此減肥對女孩子來說，是門永遠的課程。

瘦身工具的種類

心跳計。進行伸展操時使用。

按摩乳液

耳夾。刺激耳
朵穴道，抑制
食慾。

附設電子計數跳繩。一眼即可得知跳了幾回喲！

一打開冰箱便
會'PU-- PU
-'的叫。

防止飲食過量的

紅辣椒沐
浴乳。紅
辣椒可燃
燒能量，
減少卡路
里。

運 動
瘦 身

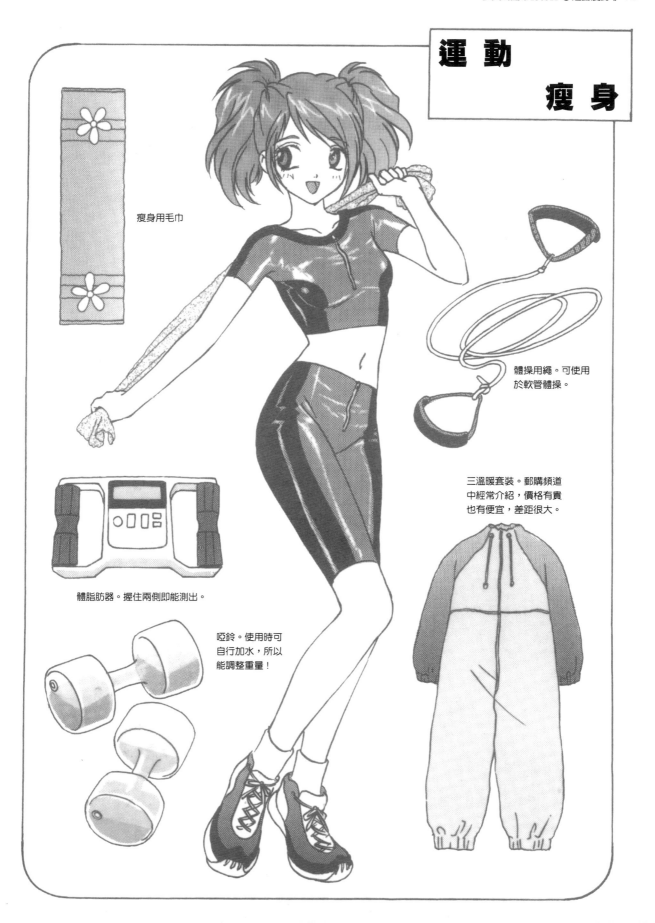

瘦身用毛巾

體操用繩。可使用
於軟管體操。

三溫暖套裝。郵購頻道
中經常介紹,價格有貴
也有便宜,差距很大。

體脂肪器。握住兩側即能測出。

啞鈴。使用時可
自行加水,所以
能調整重量!

光是仰賴化妝是無法達到100%美麗。應好好利用各種食品來調整營養的均衡，讓身體內部也變美。在女性雜誌中，一年也會刊載2~3次的相關特集。因想吃得美味，且變得更美麗，所以女孩子們對這方面的研究可是相當的熱衷。

| 藍莓餡餅 | 石榴果凍 | 藍莓嚼錠 | 石榴果汁 |

上列為目前流行的藍莓&石榴的加工食品。石榴具有使荷爾蒙分泌正常的作用，深受減肥少女們的喜愛！藍莓則有益於眼睛，內含恢復視力的成分。因為加工成餡餅或果凍等美味的食品，所以吃起來也是種享受！

各種茶

雖然綠茶也含有維他命，但對於tea time還是希望能嘗試更多的變化！
加入玫瑰葉片的中國茶能使肌膚柔嫩，至於要減肥的話則以加入藤黃的茶最適合。種類非常地多，另外講究杯子也很重要喔！

餅乾類

在繁忙時以易於食用的餅乾類最為便利，因養分夠且熱量低，也可拿來當點心。另外還含有植物性纖維，對於女性所苦惱的便祕問題也有效。口味方面有巧克力、奶油、法國吐司等等。

藥錠

此種藥錠類雖不好吞食但效果卻不錯，重要的是其成分還含有可滋潤肌膚的「軟骨素」。鯊魚骨中含有大量的軟骨素，所以每天都要服用以其萃取液所製成的藥錠。除此之外還有能補充一天所需鈣質等等，種類繁多的營養錠!當然身體的健康可不能只依賴這些藥錠的喔！

肌 膚 保 養

肌膚光滑、吹彈可破的柔嫩都是
美少女必備的條件！雖然化妝的
技巧也很要緊，但最重要的還是
肌膚的保養。首先一定得從基礎
的保養開始。

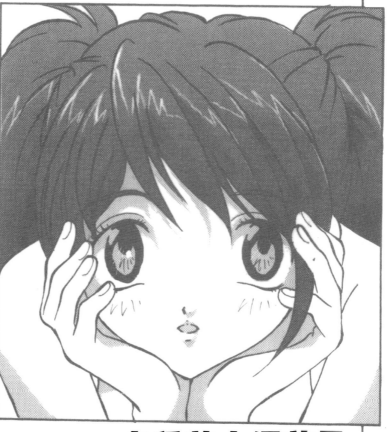

雖有各式各樣的香皂，但要想找到一塊適
合自己的肌膚卻不是那麼容易！

各種美白保養品

進來推出許多與美白相關的保養
品(徹底清潔肌膚的污垢，以達到
潔白滑嫩的效果)。勤於修護臉上
已形成的雀斑及日曬的痕跡是最
重要的事！

化妝水類
先充分地浸含於化妝綿後，再輕拍肌膚。

洗面乳類
嘩啦嘩啦的沖水洗淨，以保持清爽！

乳霜類
如敷臉般塗擦後，最好再稍微蒸一下。

肌膚的基礎保養 1・2・3！

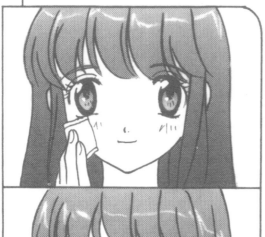

 ① 洗完臉後，以化妝綿或紗布浸含化妝水輕拍臉部。訣竅在於使用充分的化妝水確實的滲透至肌膚。青春痘多的人可使用藥用型，敏感性肌膚則需選用無刺激性添加物類型。

 ② 接著將乳液倒在雙手後，如包住臉頰一般的浸含至臉部。這樣一來即使搽得太多，外表看來仍然清爽而不會覺得黏黏的(雖然看起來有層白色乳液的感覺)。當皮膚狀態良好時，大概這樣就可以了。

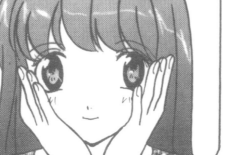

 ③ 於冬天等特別乾燥的時候，則必須再塗抹乳霜加以保濕。使用化妝綿輕輕的塗抹全臉。尤其在夜晚若能充分的塗搽，則隔天清晨肌膚將更加濕潤光滑！
＊最近菁華液等類型的保養品也深受歡迎！

 ④ 最後為護唇膏！女孩子的嘴唇常因口紅等變得粗糙或空氣乾燥而龜裂，使得這方面的保養相當不易。目前較廣為使用的是男女通用的藥用護唇膏，不過女孩子對這方面還是稍微有所偏好。女性專用護唇膏中，以添加藥草菁華液及使用香草等天然香料的香味護唇膏最具人氣！

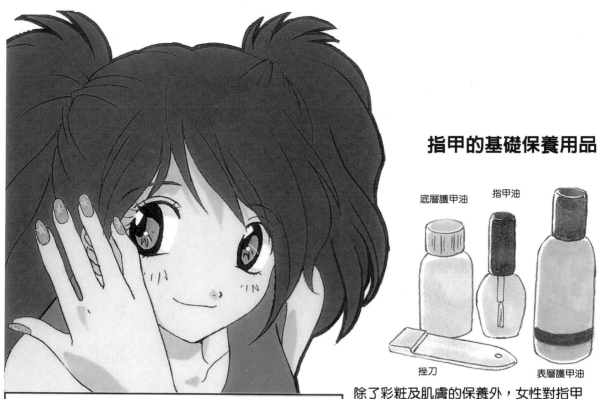

指甲的基礎保養用品

底層護甲油　　指甲油

挫刀　　　　　　　　表層護甲油

除了彩粧及肌膚的保養外，女性對指甲的修護也是輕忽不得。因為指甲油多少還是會傷到指甲，因此卸下指甲油後，若不保養的話，指甲便會呈現乾燥狀態。

指 甲 的 裝 扮

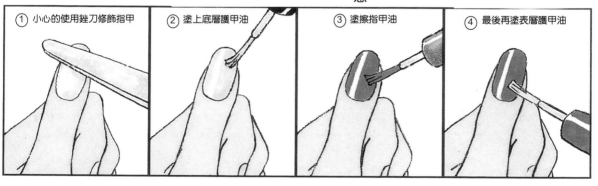

① 小心的使用銼刀修飾指甲

② 塗上底層護甲油

③ 塗擦指甲油

④ 最後再塗表層護甲油

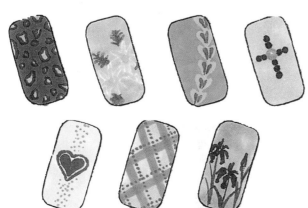

假指甲 & 藝術指甲

若指甲容易斷裂或不易生長的人，便可使用「假指甲」。因有各種圖案造型及長度，可配合自己的喜好加以選擇，且不會像指甲油般傷害指甲，所以非常便利！目前「指甲彩繪藝術」(在指甲上描繪各種漂亮的圖樣)也相當風行。手巧的女孩子還能畫出令人注目的圖案以及搭配萊茵石及金蔥創造超炫的造型。

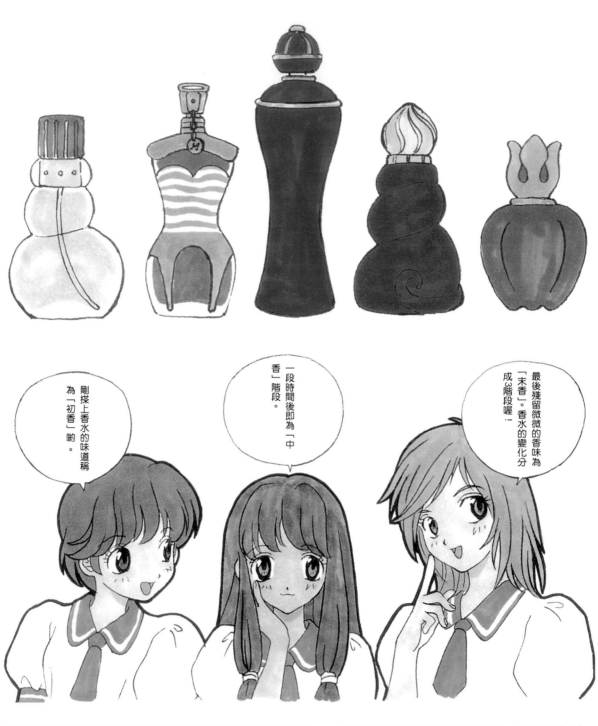

女孩子對香味是有絕對的興趣。花系列的甘甜香味、香草系列的酸甜香味等等變化相當多樣。最近用於芳香療法等不僅時髦還能舒緩情緒的香精也都陸續上市。甚至還推出香水系列的教學教室，調配專屬於自己味道的香水。

香水的塗抹方式

當然絕不可直接搽在臉上。通常都利用噴霧器(如噴水工具一般)於手腕、頸項等處'咻咻的'噴上1~2次。有脈搏的地方容易將香味蒸散至四處。

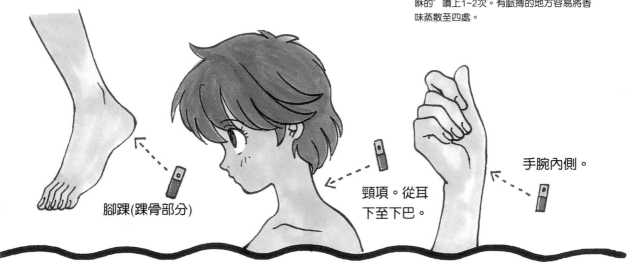

腳踝(踝骨部分)

頸項。從耳下至下巴。

手腕內側。

『香水小熊』是將香水含浸於可愛的絨毛娃娃。「固體香水」是種閃閃發亮呈透明狀的果凍型香水，可直接擦在臉上。另外也可利用香水瓶蓋上的棒子，沾上香水後滴在想擦的部位。

香水小熊

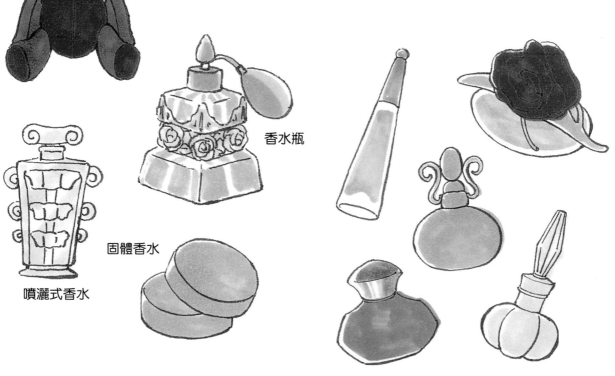

香水瓶

噴灑式香水

固體香水

香水的魅力不僅僅在於香水本身！容器以及玻璃瓶的造型也非常的重要。有些女生甚至於收集這些瓶子。

彩粧用具

美少女的彩粧重點以眼部彩粧為首要！
眼睛透著光亮的女孩子感覺更加活潑、更有魅力。在此介紹一般的彩粧工具及「美少女眼部彩粧」的極致。當然每個人上粧的方式各不相同，這裡所介紹的只是其中之一。因流行總隨著時間不停的變化，所以一定要常常檢視喔！

淚滴。原本是印度人貼在額頭上的飾品，作成淚珠的造型，可貼在任何想貼的地方。

假睫毛。裝假睫毛……這已經是從前的事，不過現在一般的女孩子也會使用。
有各式各樣的顏色，還有只貼部分的假睫毛。

睫毛夾。拿來夾住睫毛後即可呈現彎曲的角度。還有塑膠的輕巧造型。

美少女的眼部彩粧

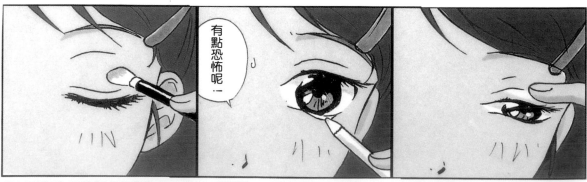

①以眼影棒(海綿製成的棒子)沾上淡色眼影，從眼頭至眉毛下方全面打底塗暈。

②畫眼線。以眼線筆於下眼瞼處畫上白色線條。

③再以相同的白色眼線筆從眼角擦向眼尾後塗暈。使用中指將線條延深推開。

基礎粉底

可遮蓋眼部下方的暗沉、黑眼圈以及抑制T字部位出油現象，為彩粧的第一層。因為第二層便是粉底霜，如果不擦基礎粉底的話，可能一不注意便會塗得太厚。

……橘色用於眼部的底粧。

……白色用於臉頰及T字部位。

唇膏・唇凍・腮紅

塗抹唇膏時，從嘴唇的正中心開始畫出輪廓後塗暈，更能顯現自然的感覺。塗完口紅後再擦上唇凍以增加光澤。至於腮紅只要在臉頰下方快速一刷即可，塗太深的話反而覺得俗氣。

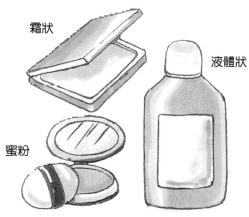

粉底&蜜粉

粉底雖分成霜狀及液體狀，但夏天時因液體狀粉底較清爽，所以頗受好評。最後再以粉撲將蜜粉確實的塗勻。

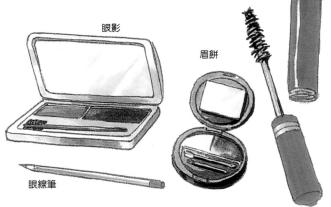

眉毛刷組・眼影・睫毛膏

眉毛需先以專用剪刀或修眉器修整形狀後再上粧。因為得經常整理，所以頗為麻煩。先以眉刷確實的畫出眉毛輪廓後再推勻。

④結束眼部化妝後，再來便是睫毛。首先以睫毛夾等器具輕輕的將睫毛往上夾翹。

⑤美少女眼部彩粧中，睫毛膏的顏色仍以黑色為首選。從睫毛根部開始精梳(梳整睫毛)。

⑥還有，別忘了下睫毛喔！與上睫毛一樣使用睫毛膏輕輕的梳整。如此一來眼睛將更加明媚動人且效果驚人！

貼 身 衣 物 收 納 箱

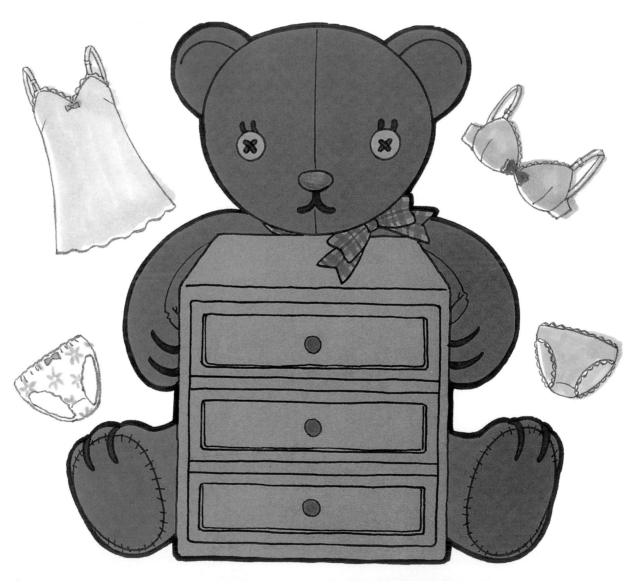

貼身衣物收納箱中可放進入自己喜愛的香皂或香料等等，製造遺香也是件有趣的事。因為女性的內衣比男性昂貴許多，所以收納時需更仔細。每個人都有其各自收納的方式，在此僅介紹其中一例！

裝內褲的抽屜

內褲的素材有綿質、尼龍、織緞、絲質等等。種類有蕾絲花邊、緞面蝴蝶結及鬆緊帶等等…。比基尼式的褲子雖然可愛，但上了年紀後腹部較容易凸出。鬆緊帶內褲有各式各樣的寬幅，從繩子般大小到2~3CM的貼身尺寸皆有，但夏天時，還是以無痕伸縮素材較具人氣。

內褲袋。外出旅行時使用。

* 將香料等物置於角落。

裝胸罩的抽屜

夏季時較受歡迎的內衣有蕾絲胸罩、無肩帶胸罩、素面(無接縫痕跡)的無縫胸罩。雖然穿有鋼圈的胸罩形狀較漂亮，可是無鋼圈式穿起來卻更舒服。胸部小的女生，可利用襯墊讓胸部看起來更有料。

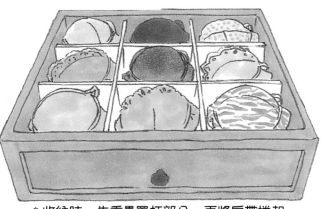

鋼圈胸罩

無縫胸罩

* 收納時，先重疊罩杯部分，再將肩帶捲起置於罩杯下方。

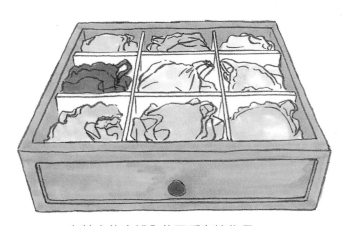

裝長襯衣背心的抽屜

主要材料多為尼龍，不過若當成睡衣用則還是以絲質類為佳，且絲質內衣的觸感也會比較滑順。在無內襯的透明連身裙內也可穿件運動型的長襯裙。

在較大的方格內放置香皂等物品。

各種沐浴用品

女孩子最喜歡洗澡囉！浴室不單是個洗澡的場所而
已，還可嚴密(?)的檢查自
己的身體及沉浸於幻想之中……。同時也是進行
伸展操的重要時刻。因此沐浴
用品對女孩子而言是非常的重要。

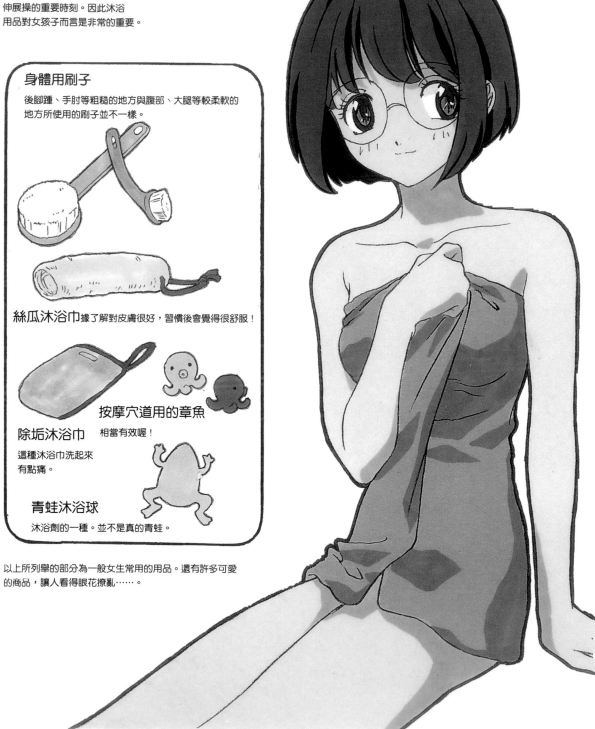

身體用刷子

後腳踵、手肘等粗糙的地方與腹部、大腿等較柔軟的
地方所使用的刷子並不一樣。

絲瓜沐浴巾 據了解對皮膚很好，習慣後會覺得很舒服！

除垢沐浴巾

這種沐浴巾洗起來
有點痛。

按摩穴道用的章魚

相當有效喔！

青蛙沐浴球

沐浴劑的一種。並不是真的青蛙。

以上所列舉的部分為一般女生常用的用品。還有許多可愛
的商品，讓人看得眼花撩亂……。

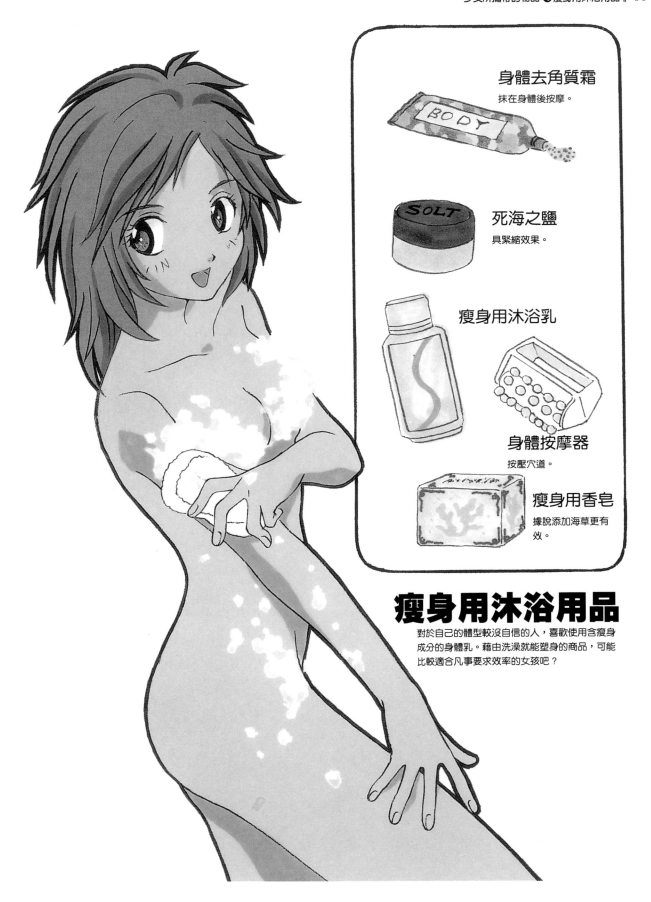

身體去角質霜
抹在身體後按摩。

死海之鹽
具緊縮效果。

瘦身用沐浴乳

身體按摩器
按壓穴道。

瘦身用香皂
據說添加海草更有
效。

瘦身用沐浴用品

對於自己的體型較沒自信的人，喜歡使用含瘦身
成分的身體乳。藉由洗澡就能塑身的商品，可能
比較適合凡事要求效率的女孩吧？

紋身貼紙

貼紙型態的「紋身貼紙」，因為可以簡
單的變化各種花樣，感覺非常有趣。
依據所貼部位不同，可達到可愛的效
果，甚至還可大膽的展現超~~性感風
味。另外還有請人直接以染料畫在身
上的方式。

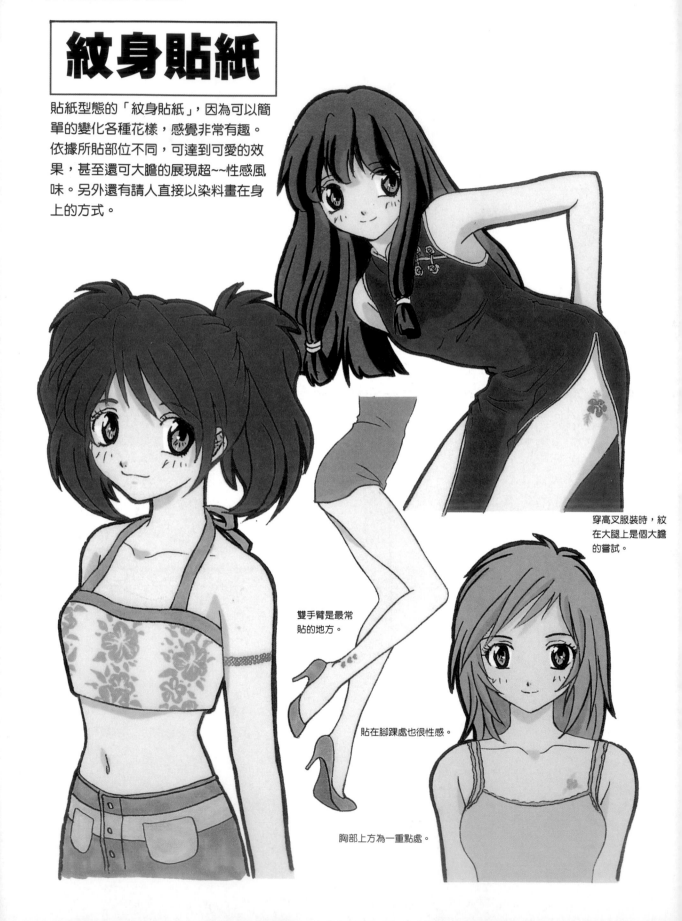

穿高叉服裝時，紋
在大腿上是個大膽
的嘗試。

雙手臂是最常
貼的地方。

貼在腳踝處也很性感。

胸部上方為一重點處。

便服&睡衣

Chapter **3**

➡ 個人造型

女孩子的穿著並非都跟雜誌上所刊
登的一樣,在此便介紹一些更為普
遍的造型。

上半身為貼身的運動衫素材,下半部則為圓
短裙。上衣的長度約在腰部左右較可愛。袖
口為縫上鬆緊帶的蓬蓬袖,若對雙臂沒自信
的話,可能會不好意思穿吧?最後為低跟鞋
配上合腳的膝下襪。因鞋子外側配有毛皮為
較特殊的造型。

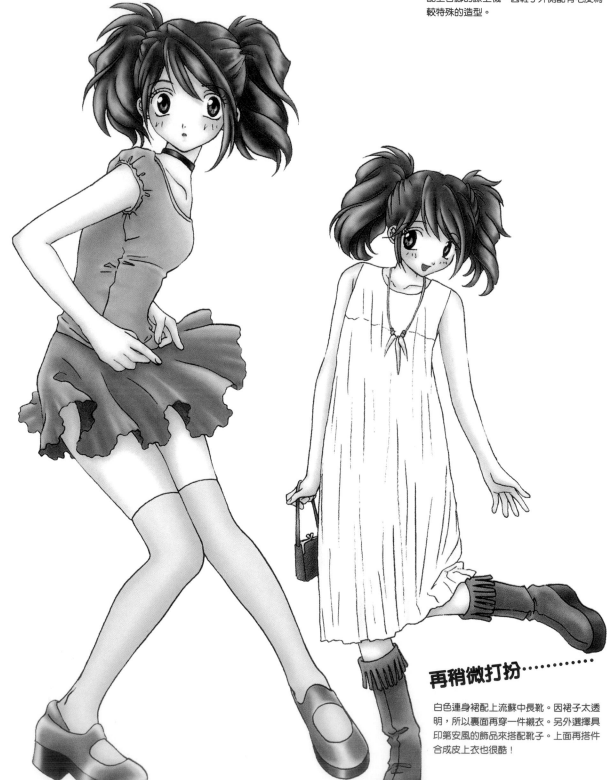

再稍微打扮‥‥‥‥

白色連身裙配上流蘇中長靴。因裙子太透
明,所以裏面再穿一件襯衣。另外選擇具
印第安風的飾品來搭配靴子。上面再搭件
合成皮上衣也很酷!

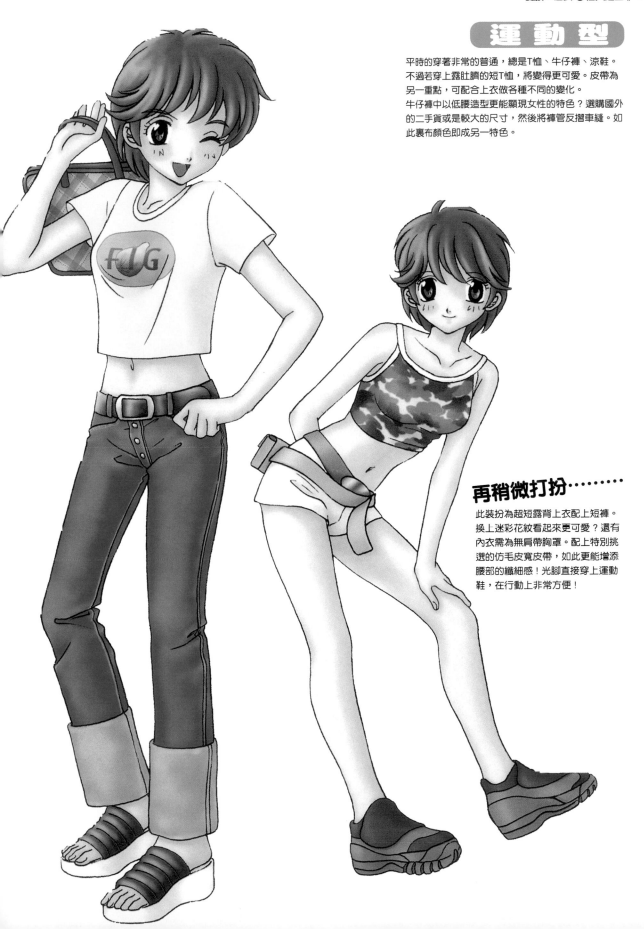

運動型

平時的穿著非常的普通，總是T恤、牛仔褲、涼鞋。
不過若穿上露肚臍的短T恤，將變得更可愛。皮帶為
另一重點，可配合上衣做各種不同的變化。
牛仔褲中以低腰造型更能顯現女性的特色？選購國外
的二手貨或是較大的尺寸，然後將褲管反摺車縫。如
此裏布顏色即成另一特色。

再稍微打扮………

此裝扮為超短露背上衣配上短褲。
換上迷彩花紋看起來更可愛？還有
內衣需為無肩帶胸罩。配上特別挑
選的仿毛皮寬皮帶，如此更能增添
腰部的纖細感！光腳直接穿上運動
鞋，在行動上非常方便！

嬌弱型

這是最符合女性線條的穿著。此款束腰上衣在胸部下方有一縫摺，穿起來呈現蓬蓬的感覺。因袖口的開口頗大，所以想穿這樣的衣服時，背部的保養便很重要！另外下擺長度約到臀部下方，可利用肩部的接縫處加以調節，約至大腿根部左右，才不會覺得腿太短。

合身的短喇叭褲於此組合中，使整體更顯女性化。長度大概在小腿肚的1/2處最適合。配上銀色的厚底涼鞋將更雅致。

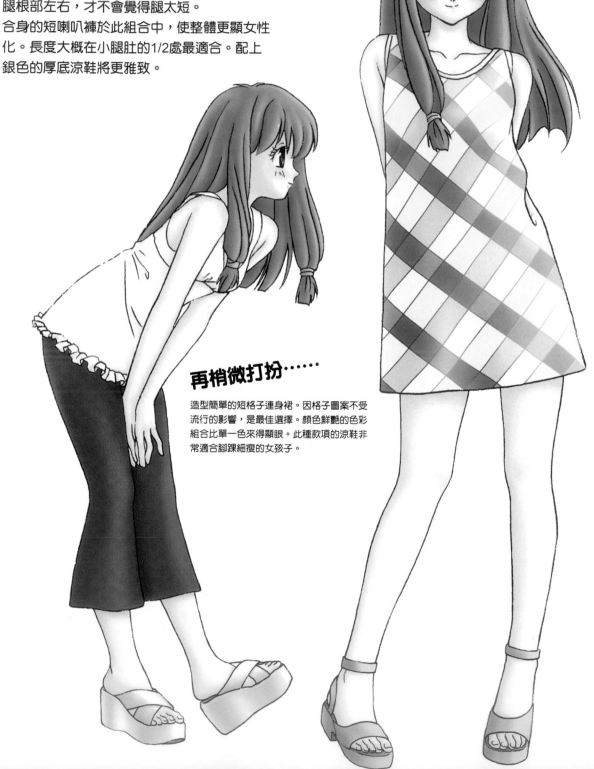

再稍微打扮……

造型簡單的短格子連身裙。因格子圖案不受流行的影響，是最佳選擇。顏色鮮艷的色彩組合比單一色來得顯眼。此種款項的涼鞋非常適合腳踝細瘦的女孩子。

老成型

上半身為立領(領子可稍稍立起的設計)的無袖襯衫，感覺頸項線條更立體。衣服上的縱向條紋使得身體看起來更纖細。下半身為裙子＆褲子。以重疊的穿法營造民族風格，因整體色彩偏向淡色系，所以配上紅色皮包以凝聚視覺焦點，涼鞋的顏色也與皮包相互搭配。

再稍微打扮………

重疊穿著二件同色系的T恤，在色彩上與貼身包包互相搭配。這個貼身包包幾乎放不進任何東西！透著緞面色澤的緊身迷你裙為較特殊的造型。具伸縮性的靴子長度約在小腿肚，因而比較容易行動？

害羞型

露背裝 & 民族風味的圓裙。肩帶略寬的露背
裝比細肩帶更顯雅致，適合鎖骨線條漂亮的
女孩。將胸前的蝴蝶結緊綁，則衣服下擺便
呈敞開狀。
充滿民族風味的「藍」，雖然非常鮮艷亮麗，
可是如何保養、處理以免掉色，可不是件容
易的事。

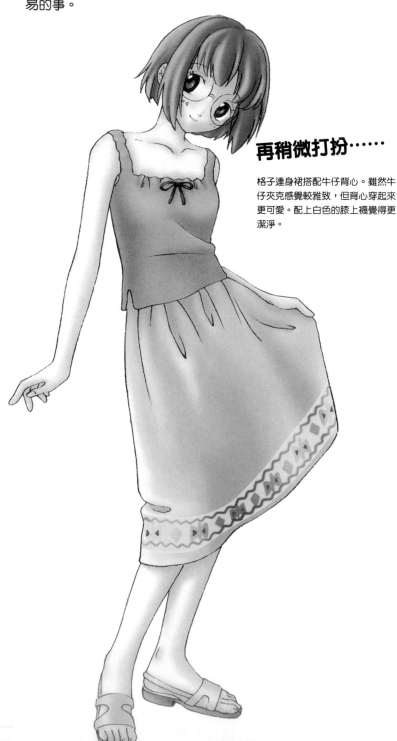

再稍微打扮……

格子連身裙搭配牛仔背心。雖然牛
仔夾克感覺較雅致，但背心穿起來
更可愛。配上白色的膝上襪覺得更
潔淨。

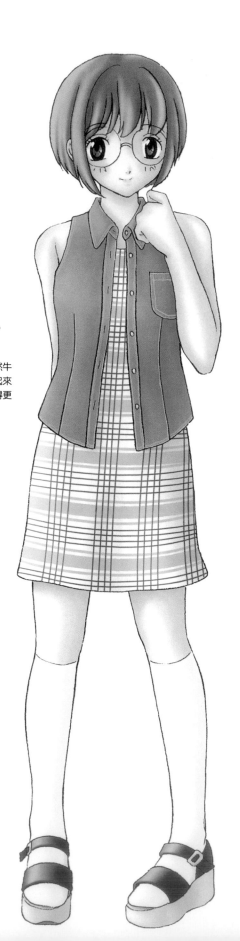

令人意外的是寂寞的女孩容易以時髦的裝扮來武裝
自己。因而喜歡鮮艷的色彩且大膽的圖案。即使是
便服，也都非常積極的跟著流行的腳步。袖套與無
袖上衣為一套服裝，裙子還故意穿成不同的長度，
腳下則為絨面皮革的伸縮性靴子。

為羊毛素材的冬季套裝。裙擺與領
口處的皮毛為可拆卸的圍巾，配上
黑色的鏡面高跟鞋，為參加舞會等
場合時的打扮。

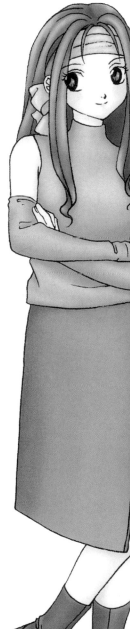

➡ 各類型的睡衣

女孩子睡覺時都是怎樣的裝扮呢………？
並不是所有人都會穿睡衣喔！因睡相差的人、怕熱的人、
注重禮儀的人，在睡覺時所穿的衣服也各不相同，在此介
紹一些較具代表性的裝扮。

活潑型

一年四季就只穿這麼一件的T恤族。最喜歡穿
美國男生尺寸的T恤，既寬鬆又舒服！長度約
在大腿1/2處的地方，肩部接縫處也垂至手腕
處。……不過偶而覺得麻煩時，也可能只穿一
條褲子睡……。

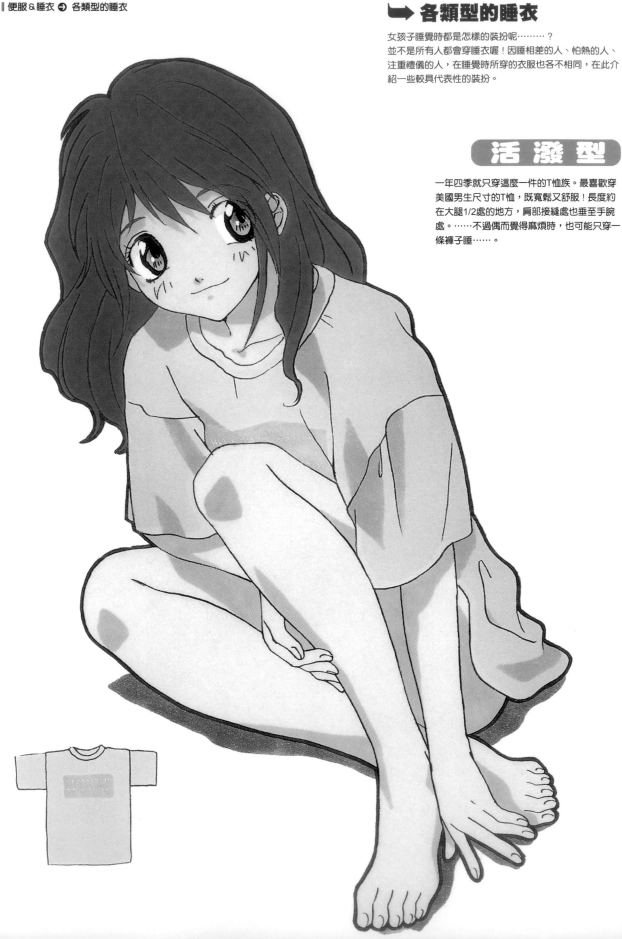

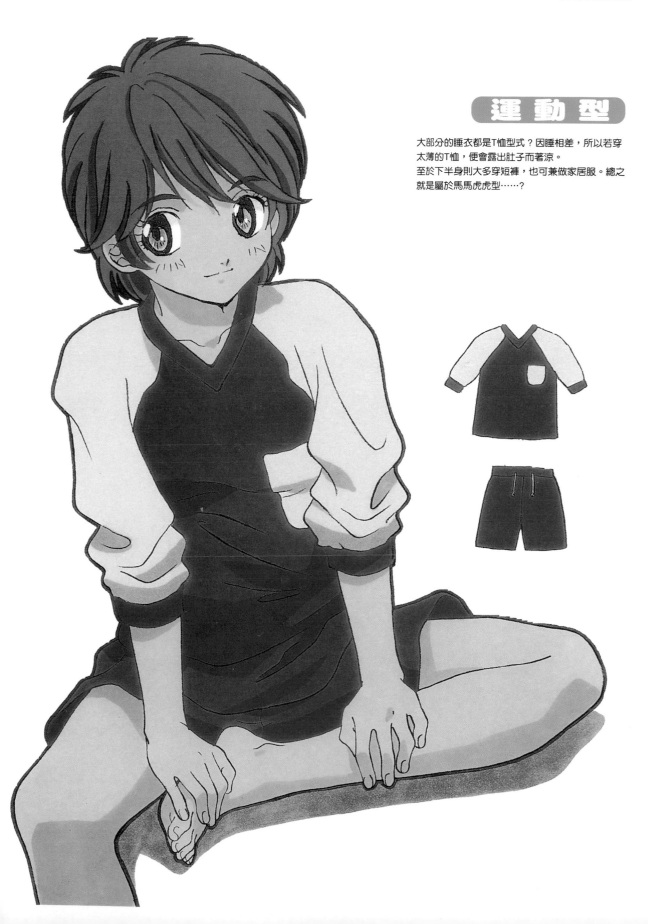

運 動 型

大部分的睡衣都是T恤型式？因睡相差，所以若穿
太薄的T恤，便會露出肚子而著涼。
至於下半身則大多穿短褲，也可兼做家居服。總之
就是屬於馬馬虎虎型……？

嬌弱型

最喜歡的睡衣是小熊圖案的晨袍，
及棉質、柔軟的寬鬆尺寸。其他還
夢想著如花朵圖案或車滿蕾絲花邊
的晨袍。當然睡覺時一定得抱著小
熊玩偶。

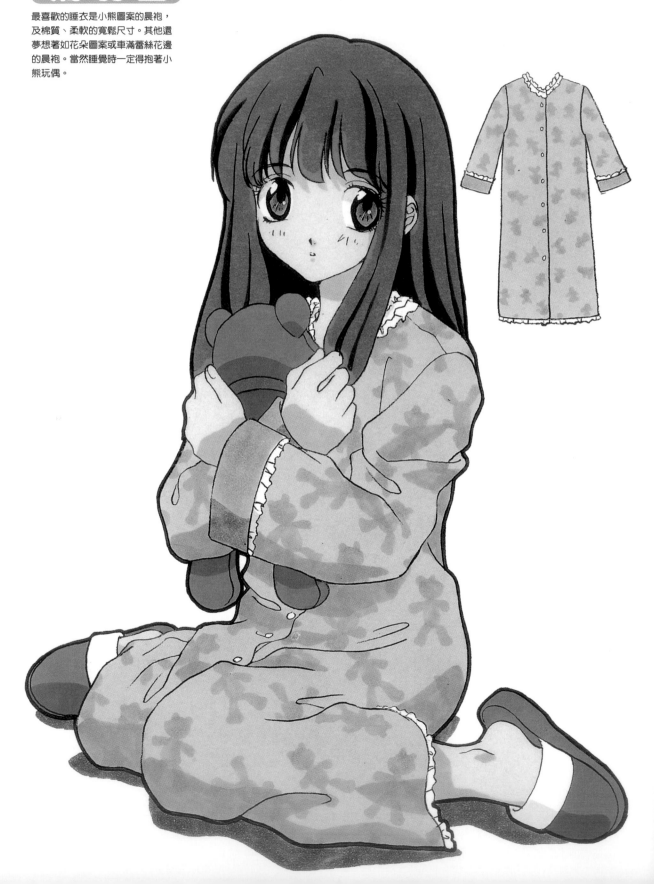

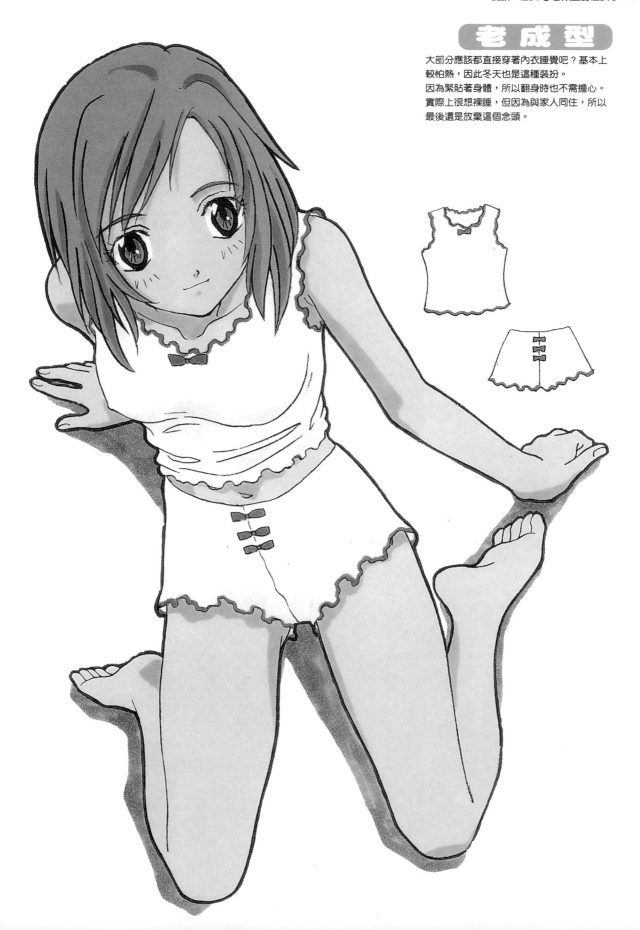

老成型

大部分應該都直接穿著內衣睡覺吧？基本上
較怕熱，因此冬天也是這種裝扮。
因為緊貼著身體，所以翻身時也不需擔心。
實際上很想裸睡，但因為與家人同住，所以
最後還是放棄這個念頭。

害羞型

因為生性怕羞，因此即使睡覺也不太露出肌膚。最喜愛的睡衣為鬱金香等花紋及法蘭絨的素材。其實也很喜歡少女型晨袍，只不過睡相出乎意料的差，結果只好穿睡衣……。

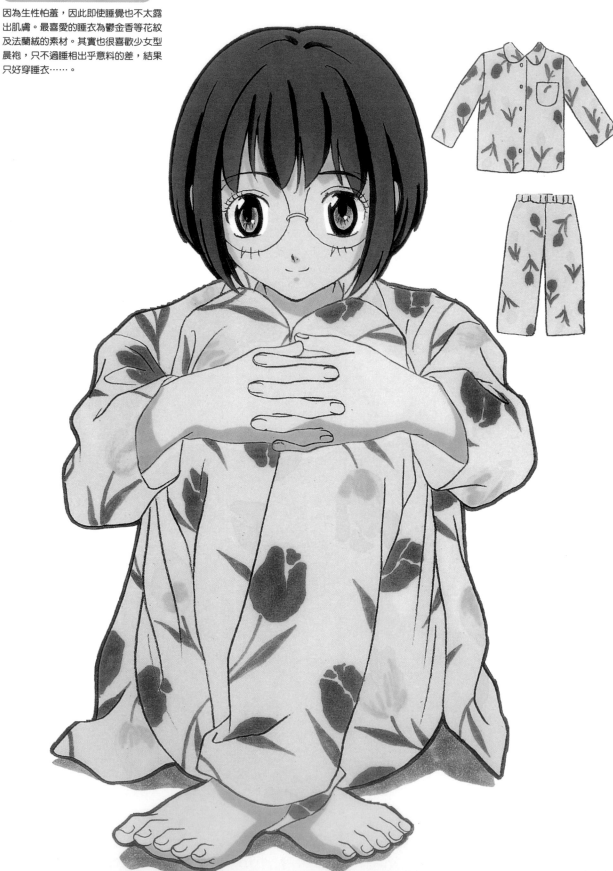

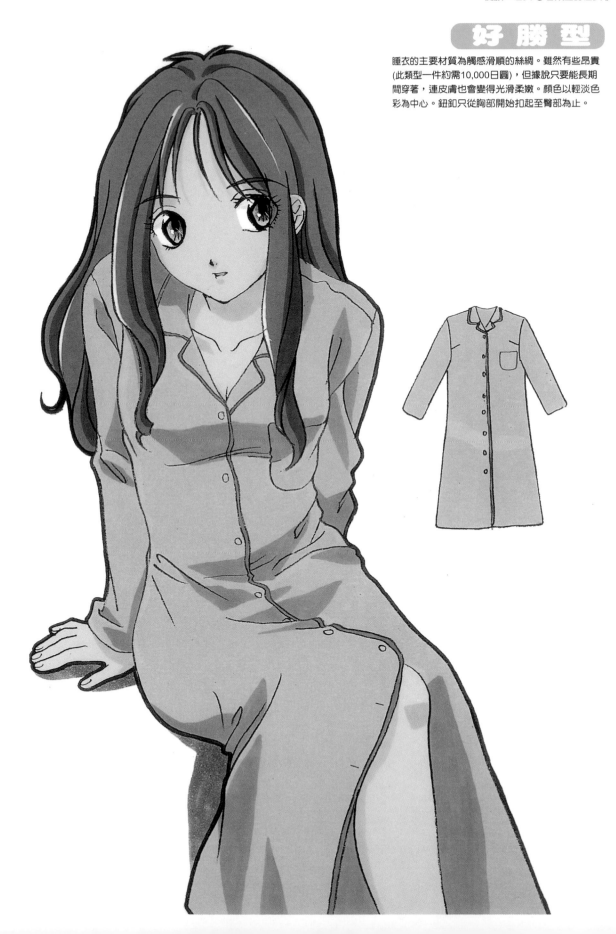

好 勝 型

睡衣的主要材質為觸感滑順的絲綢。雖然有些昂貴
(此類型一件約需10,000日圓)，但據說只要能長期
間穿著，連皮膚也會變得光滑柔嫩。顏色以輕淡色
彩為中心。鈕釦只從胸部開始扣起至臀部為止。

追求浴衣之美！

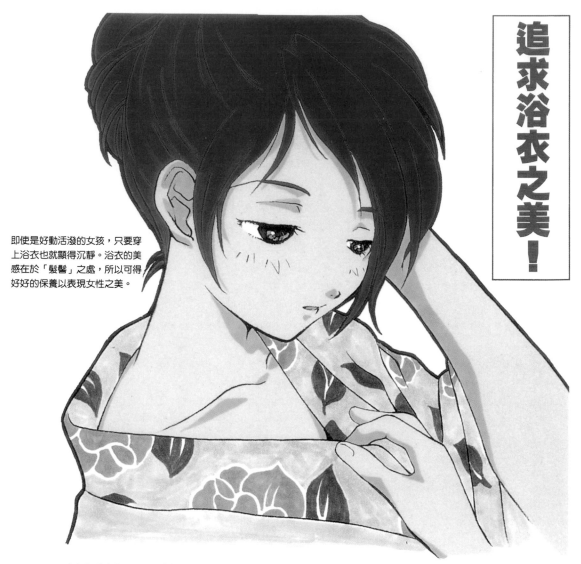

即使是好動活潑的女孩，只要穿上浴衣也就顯得沉靜。浴衣的美感在於「髮髻」之處，所以可得好好的保養以表現女性之美。

在新年或廟會祭典上，穿著和服的女孩總是格外的顯眼。不過從價格、舒適性、保養的角度來看(和服一定得送洗)，大家絕對會選擇浴衣！……雖說如此，但也不可能馬上就像穿洋服一樣，將浴衣穿得相當合宜…。。嗚~~ 想不到身為日本人卻……，真丟臉！

腰帶的綁法　猛一看似乎很難的樣子，其實這比想像中的簡單喲！

此部分用來打結

① 將腰帶的前端約50公分折成二折後，放在右肩上。腰帶另一側的前端則調整好於前方的位置後，先於腰部繞一圈。繞第二圈時，將剩下的部分斜向折進內側。

結需綁在中央位置

② 將剛剛對折的腰帶放在上方，穿過另一邊腰帶的下方後抽出來，再牢牢的綁緊。重點在於儘量將結綁在腰帶的上方！

各式木屐、草屐

若想穿出時髦感，那麼最好選擇鏡面涼鞋！燈心草草屐及木屐搭配傳統的服飾也沒問題。

鏡面涼鞋

燈心草草屐

蛇紋的草屐(與眾不同？)

木堇花涼鞋

木屐風味的涼鞋

各式髮簪

南國風味的髮簪。
大多為木堇花造型呢！

串珠式的髮蔥。

心型的木製髮簪

蜻蜓造型的髮夾

髮夾。寶石的部分會閃閃發光。

③接著，綁蝴蝶結(放在背後的結)。將較粗的腰帶前端約40公分左右，一層一層的卷向內側，再折成板條狀。然後捉緊中心點做出蝴蝶結的型狀，緊緊的按住………

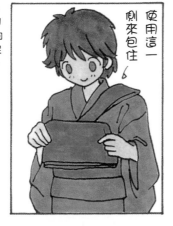
使用這一側來包住

④圈一圈包住皺摺及打結的部分。整理蝴蝶結左右側的皺摺後，折回腰帶內側。

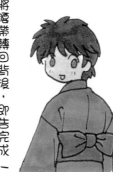
將腰帶轉回背後，即告完成

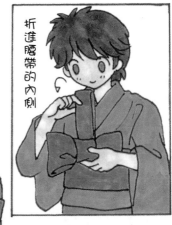
折進腰帶的內側

➜ 浴衣的變化

根據體型及臉型等等來判斷圖案的合適與否。最近許多新的設計都相當的花俏，即使臉型不是那麼的標緻，也有需多很適合的物品！

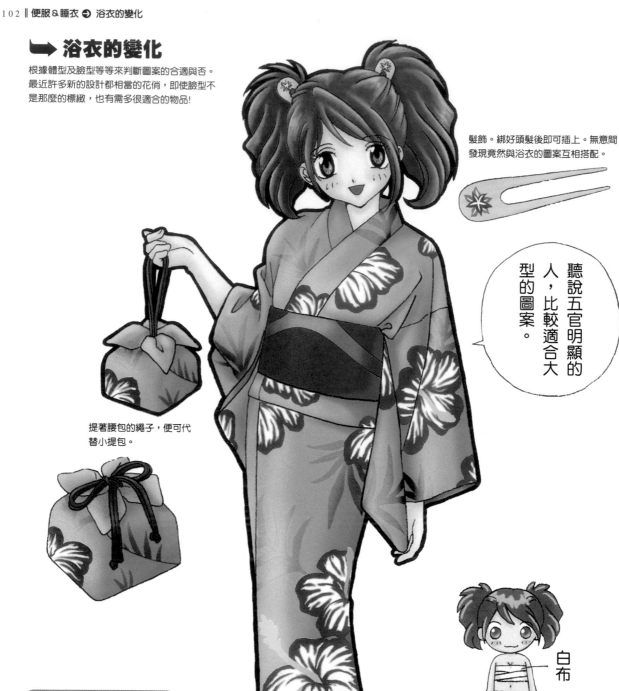

髮飾。綁好頭髮後即可插上。無意間發現竟然與浴衣的圖案互相搭配。

聽說五官明顯的人，比較適合大型的圖案。

提著腰包的繩子，便可代替小提包。

白布

活潑型

充滿南國風味，色彩相當分明的新式造型。腰包的花紋也同衣服一樣，顏色也很鮮艷。穿著這種圖案的服飾時，腳上若穿上整潔的黑色將更顯眼。

★ 為穿出和服的美，總之應以「水桶腰」為目標！上半身與下半身的差異過大的人(比如大胸脯型)，需使用白布纏住胸部，或是拿毛巾塞在腰部，一定要盡全力掩蓋凹凹凸凸的身材。

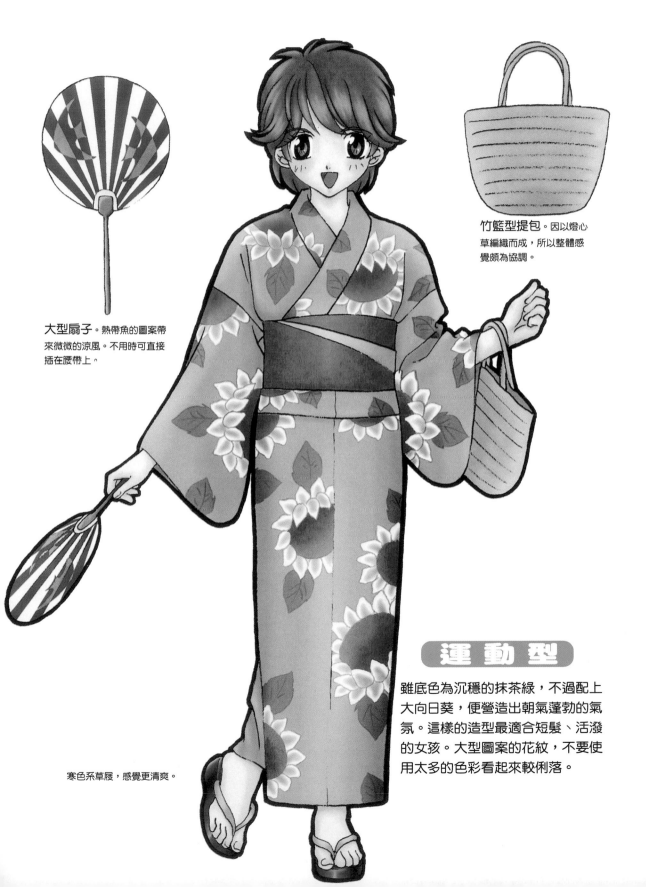

大型扇子。熱帶魚的圖案帶
來微微的涼風。不用時可直接
插在腰帶上。

竹籃型提包。因以燈心
草編織而成，所以整體感
覺頗為協調。

運動型

雖底色為沉穩的抹茶綠，不過配上
大向日葵，便營造出朝氣蓬勃的氣
氛。這樣的造型最適合短髮、活潑
的女孩。大型圖案的花紋，不要使
用太多的色彩看起來較俐落。

寒色系草屐，感覺更清爽。

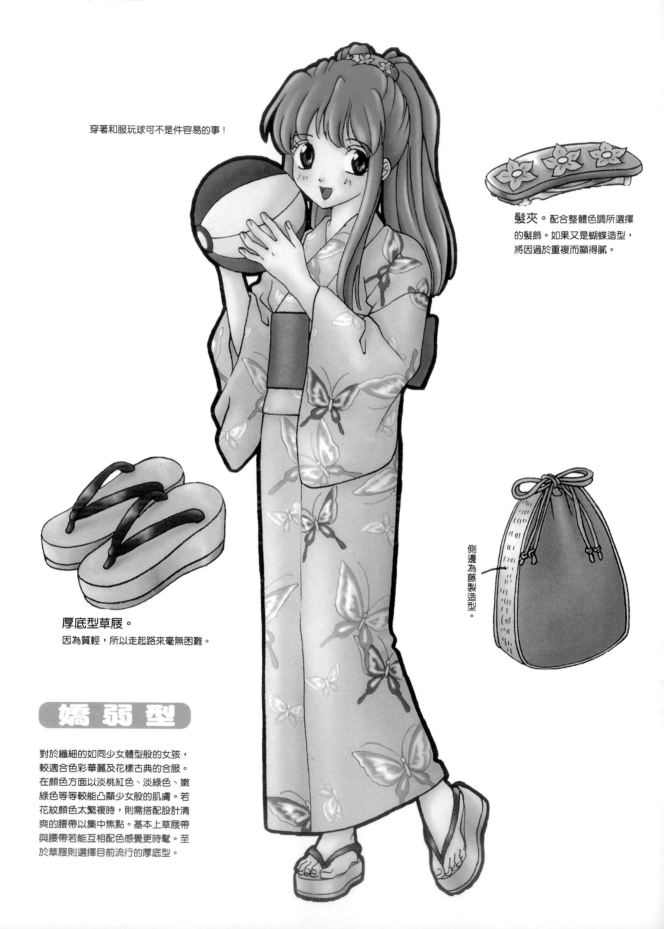

穿著和服玩球可不是件容易的事！

髮夾。配合整體色調所選擇
的髮飾。如果又是蝴蝶造型，
將因過於重複而顯得膩。

厚底型草屐。
因為質輕，所以走起路來毫無困難。

側邊為藤製造型。

嬌弱型

對於纖細的如同少女體型般的女孩，
較適合色彩華麗及花樣古典的合服。
在顏色方面以淡桃紅色、淡綠色、嫩
綠色等等較能凸顯少女般的肌膚。若
花紋顏色太繁複時，則需搭配設計清
爽的腰帶以集中焦點。基本上草屐帶
與腰帶若能互相配色感覺更時髦。至
於草屐則選擇目前流行的厚底型。

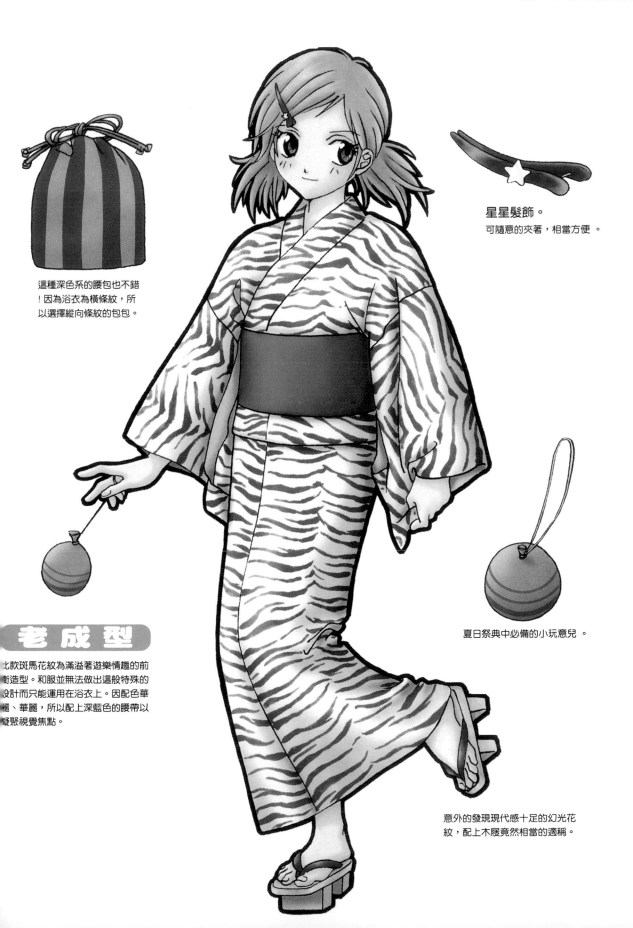

這種深色系的腰包也不錯
！因為浴衣為橫條紋，所
以選擇縱向條紋的包包。

星星髮飾。
可隨意的夾著，相當方便 。

夏日祭典中必備的小玩意兒 。

老成型

此款斑馬花紋為滿溢著遊樂情趣的前
衛造型。和服並無法做出這般特殊的
設計而只能運用在浴衣上。因配色華
麗、華麗，所以配上深藍色的腰帶以
凝聚視覺焦點。

意外的發現現代感十足的幻光花
紋，配上木屐竟然相當的適稱。

短髮也可選用各式
「迷你髮夾」。

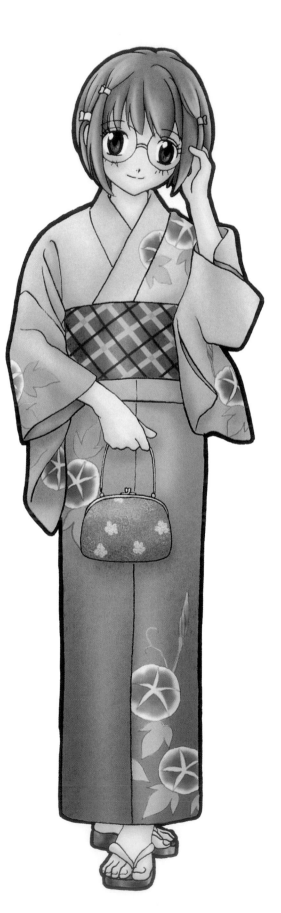

使用粉紅色系串珠所製成的皮
包。閃閃發光非常的漂亮！

害羞型

對於身材乾扁細瘦的女孩，則需利用
浴巾從腰部到臀部將身體包住。夏天
時因為太熱，因此並不好受。雖然已
利用安全別針固定住浴巾，但是如果
腰帶沒纏緊的話，還是會鬆掉。即使
像這種正統派的深色浴衣，也可藉由
腰帶變換成各種可愛的造型！

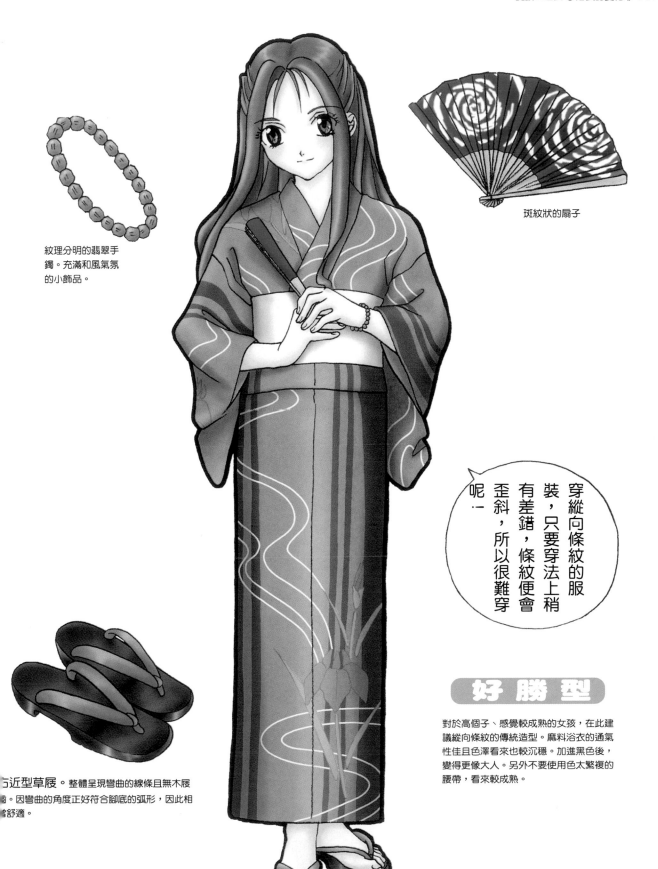

紋理分明的翡翠手
鐲。充滿和風氣氛
的小飾品。

斑紋狀的扇子

穿縱向條紋的服
裝，只要穿法上稍
有差錯，條紋便會
歪斜，所以很難穿
呢一！

好 勝 型

對於高個子、感覺較成熟的女孩，在此建
議縱向條紋的傳統造型。麻料浴衣的通氣
性佳且色澤看來也較沉穩。加進黑色後，
變得更像大人。另外不要使用色太繁複的
腰帶，看來較成熟。

古近型草屐。整體呈現彎曲的線條且無木屐
齒。因彎曲的角度正好符合腳底的弧形，因此相
當舒適。

貼身內衣 的變化

緊身連衣褲。
就像泳裝一般為一件式。

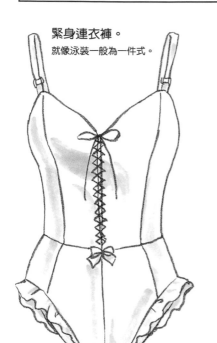

這裡縫有鈕釦，可
直接打開。

圍裙褲。為了不露出內褲的
線條，所以只能使用少量的
布。為丁字褲的一種？

蕾絲胸罩 & 吊襪帶

後面的樣式。

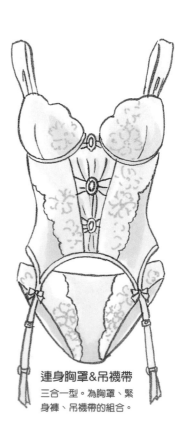

連身胸罩&吊襪帶
三合一型。為胸罩、緊
身褲、吊襪帶的組合。

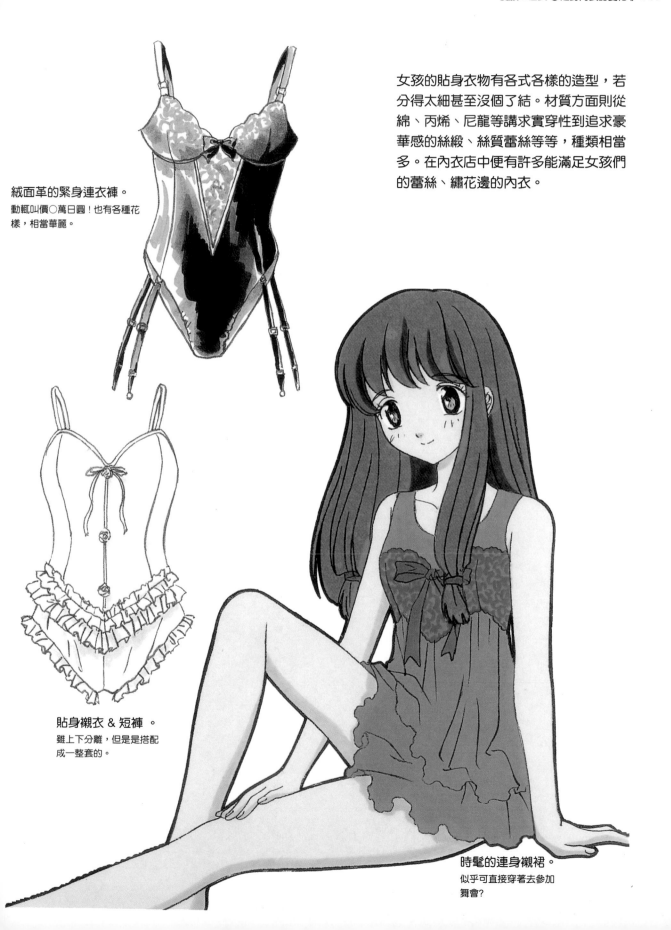

女孩的貼身衣物有各式各樣的造型,若分得太細甚至沒個了結。材質方面則從綿、丙烯、尼龍等講求實穿性到追求豪華感的絲緞、絲質蕾絲等等,種類相當多。在內衣店中便有許多能滿足女孩們的蕾絲、繡花邊的內衣。

絨面革的緊身連衣褲。
動輒叫價○萬日圓!也有各種花樣,相當華麗。

貼身襯衣 & 短褲 。
雖上下分離,但是是搭配成一整套的。

時髦的連身襯裙。
似乎可直接穿著去參加舞會?

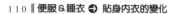

接下來,依照各個不同性
格女孩的選擇,進行內衣
的分類。看來似乎所有的
人都不太在意體型,只穿
自己喜歡的形式。

活潑型

大多選擇好穿、蕾絲少的棉質內
衣。較喜歡重點式的可愛裝飾物,
如小蝴蝶結或花紋等等。

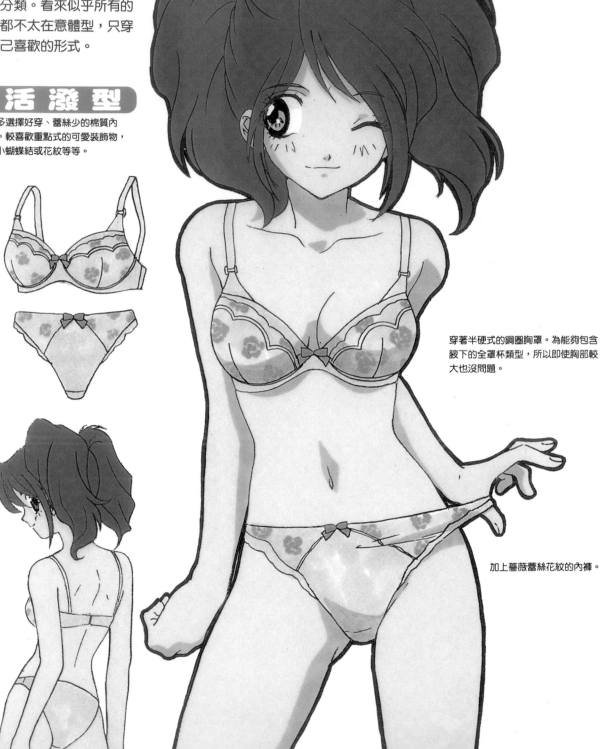

穿著半硬式的鋼圈胸罩。為能夠包含
腋下的全罩杯類型,所以即使胸部較
大也沒問題。

加上薔薇蕾絲花紋的內褲。

背心

平口短褲

運 動 型

此類型的人不太喜歡緊緊包住身體的內衣。平常大都穿背心或柔軟型胸罩。布裏幾乎都是棉質,因為吸水性強,所以能夠充分的吸取汗水。

嬌弱型

從外觀看來雖屬典雅型的長襯裙，但在肩帶及胸前綁上蝴蝶結便能設計出可愛的感覺。因為蝴蝶結可另外綁上，所以還能依心情變化換上各種不同的顏色。這裏所選擇的是充滿女人味的櫻桃紅。

裙擺就像貝殼一般，越往兩側越短。

因屬於胸罩式襯裙，所以這個部較硬。設計上有些大膽，還看得乳溝喔！

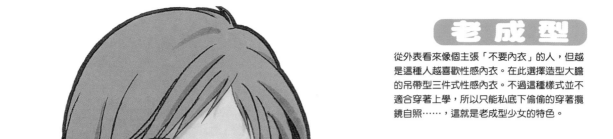

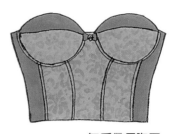

老成型

從外表看來像個主張「不要內衣」的人，但越是這種人越喜歡性感內衣。在此選擇造型大膽的吊帶型三件式性感內衣。不過這種樣式並不適合穿著上學，所以只能私底下偷偷的穿著攬鏡自照……，這就是老成型少女的特色。

無肩帶長胸罩。
因內藏鋼圈所以能服貼的包住身體，以預防鬆脫偏離。背後另有吊鉤。

吊襪帶 ＆ 內褲。褲子的剪裁極為前衛，若沒吊帶的話是否顯得太性感？

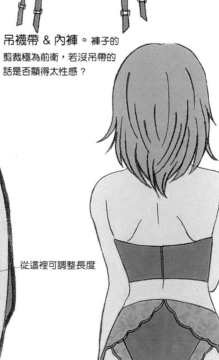

從這裡可調整長度

害羞型

居家型少女對於內衣的要求，通常舒適性的考量遠比外型來得重要。內衣褲上下皆為條紋狀的棉製品，觸感相當柔和。加上一些些裝飾用的蕾絲感覺更可愛。因外型簡單潔淨，所以上學時也非常適合。

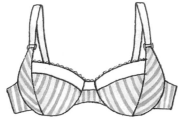

胸罩。較大的罩杯，可保護似的完成包住胸部。

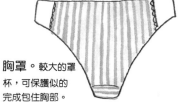

胸罩。較大的罩杯，可保護似的完成包住胸部。

好 勝 型

喜歡成熟裝扮的女孩，對於貼身衣物也有
如姐姐般的愛好。材質方面則選擇具光澤
、價格稍高的絲綢、緞類等等。常以內衣
當睡衣的造型，渡過悠閒的時光，所以選
無胸圈、零束縛的內衣。因為使用大量的
，所以不能以洗衣機洗滌。

柔軟型胸罩。若對胸
部沒什麼自信，則不太適
合……？

內褲。因鬆緊帶較寬，所
以不會緊緊勒住身體！還有
軟質的蕾絲也不會磨擦肌
膚。

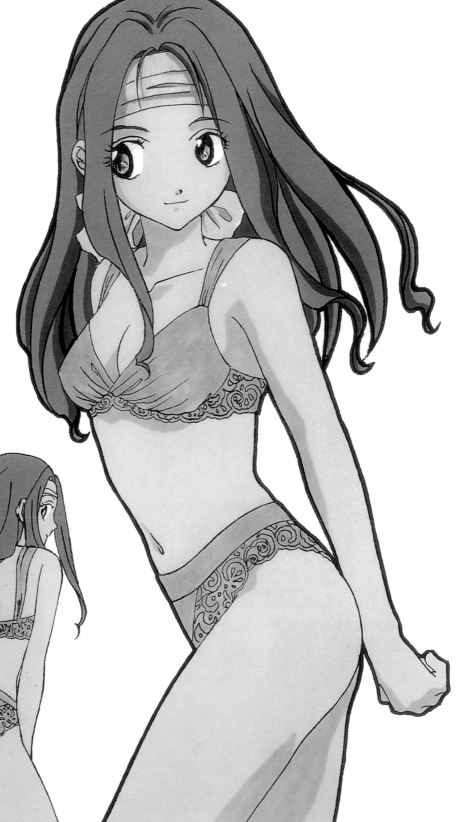

浴袍 ＆
浴巾裝

雖然洗完澡後的模樣，大都包著一條大大的浴巾，不過有些女孩對裝
腔作勢穿著「浴袍」的樣子卻也憧憬不已。
另外還有無袖型的「浴巾裝」，在美國是相當受歡迎的商品 ♥只利
用魔鬼粘等固定前面，雖設計非常簡單。不過因為造型可愛、方便穿
著、容易清理，目前在日本的人氣指數也不停的上昇！

浴衣。使用腰帶固定而非鈕釦。素材方
面當然是毛巾布！在穿上內衣之前，可
暫時保持這種裝扮，不但不悶熱且感覺
光滑。

浴巾裝。實際上攤開後便成了一
條浴巾。使用魔鬼粘一貼就OK，
其最大的優點就是讓沐浴後的皮
膚保養變得更容易。

超級清涼版 插圖

Chapter

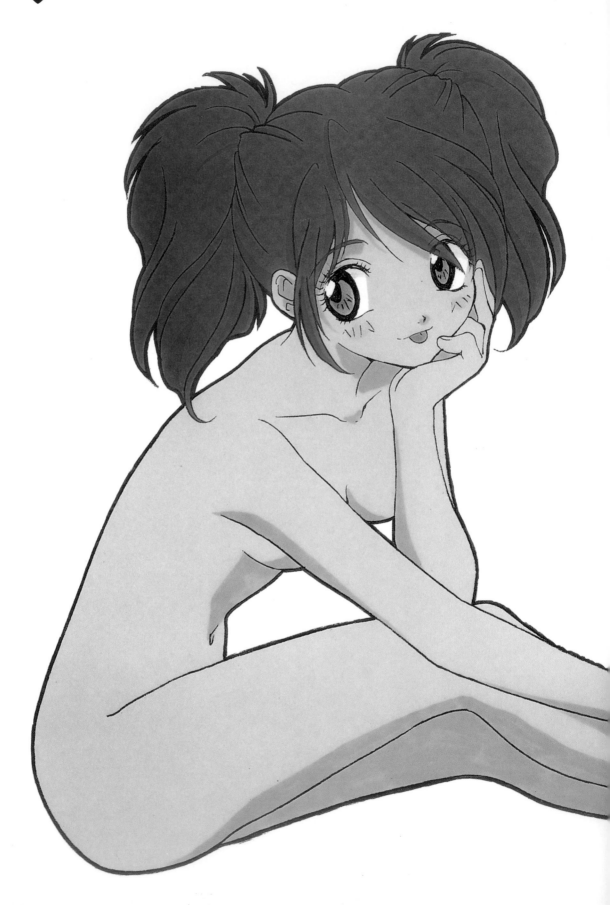

雖號稱「超級清涼版插圖！」，不過卻是三點不露喔！這個章節的
主要概念為「看不到的情色」！(不過小露臀部不在此限！)。每個
女孩輕解衣衫後的姿態各不相同，接著將介紹每個人最可愛的裸
露姿態。反而許多若隱若現的姿勢更能達到性感的效果。

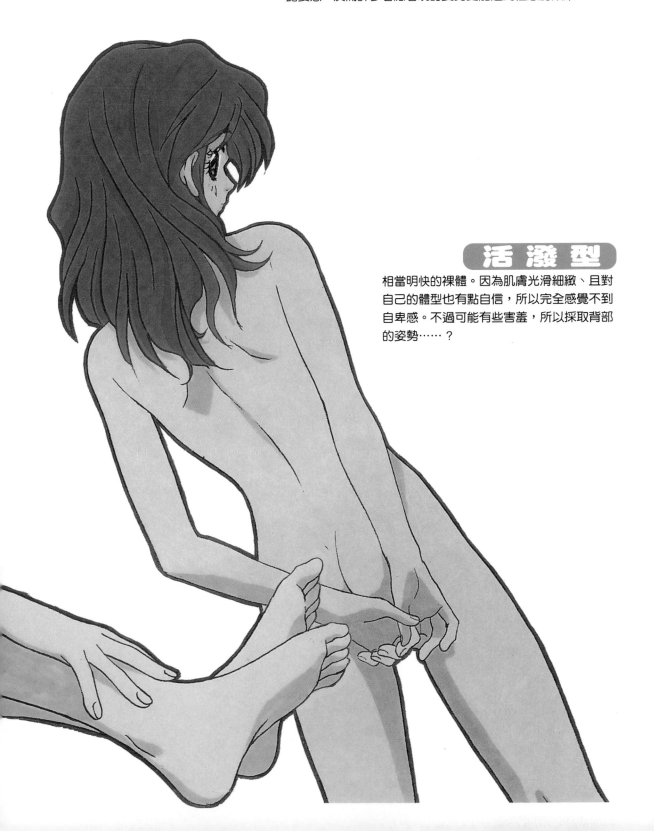

活潑型

相當明快的裸體。因為肌膚光滑細緻、且對
自己的體型也有點自信，所以完全感覺不到
自卑感。不過可能有些害羞，所以採取背部
的姿勢……？

運　動　型

若是真實人物，那麼可能非常的危險？不過因為個性坦率，所以這樣的姿勢完全沒問題！因毫無芥蒂的享受裸體之樂，反而顯得更健康。至於細部方面……大可省略不看！不需要要求太多，就當沒這回事吧！(笑)

嬌弱型

老實說，以頭髮遮掩胸部(乳頭)是最為古典的姿勢。先採取背部姿勢或以手掩蓋等各種姿態，直到再無其他方式時，這可能就是最後的手段吧？(笑) 總之，這樣的形式也只有長髮女孩才做得到，所以也是最為難的地方。可無法提供正面的角度供大家欣賞喔！

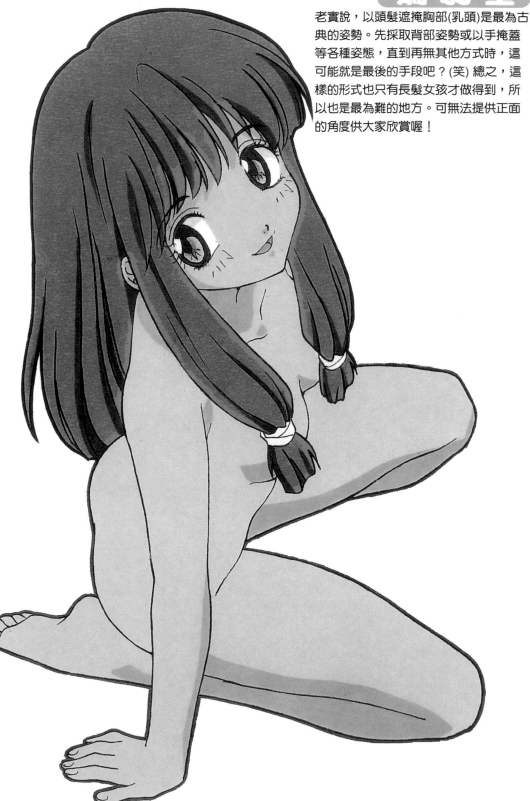

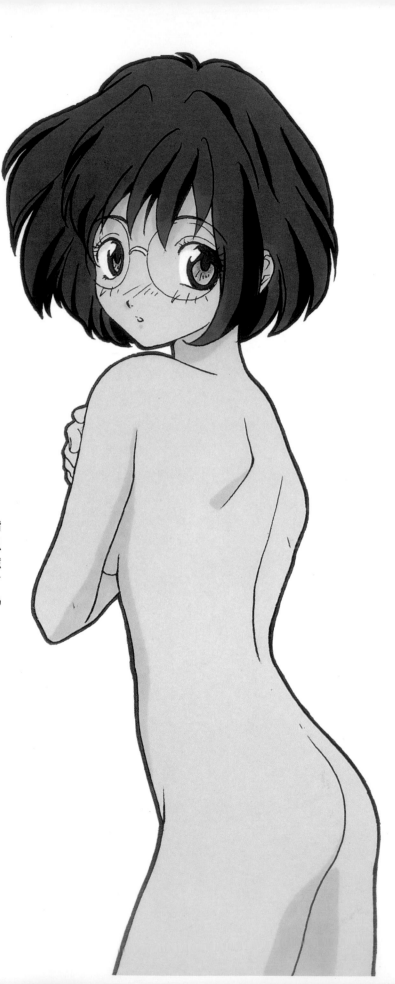

害 羞 型

完成的遮蓋住胸部而且還是以背
部對人。因為非常的怕羞，所以
防衛的相當嚴密。不過一心一意
想著如何遮住胸部，反而忽略了
臀部……。如此一來就變成極為
大膽的姿勢。

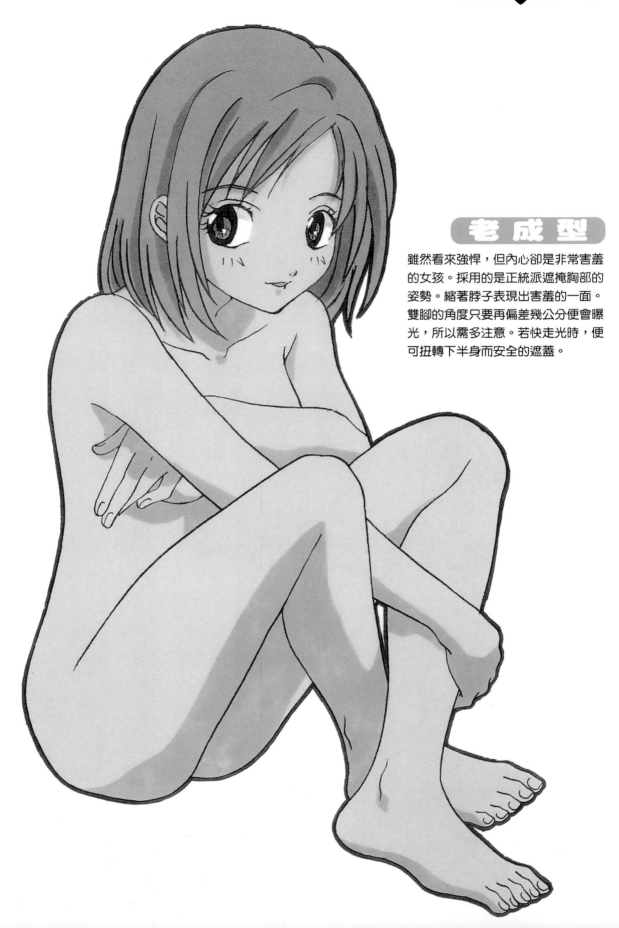

老成型

雖然看來強悍，但內心卻是非常害羞
的女孩。採用的是正統派遮掩胸部的
姿勢。縮著脖子表現出害羞的一面。
雙腳的角度只要再偏差幾公分便會曝
光，所以需多注意。若快走光時，便
可扭轉下半身而安全的遮蓋。

好 勝 型

這樣的姿勢若保持靜止不動,可能會
有點吃不消。(因為是圖畫,所以沒
關係!)是個對自己身體充滿自信,想
積極表現出自我的女孩。以斜睇的眼
光展現成熟感。當想傳遞強烈的挑逗
意圖時,這樣的姿態不錯吧?

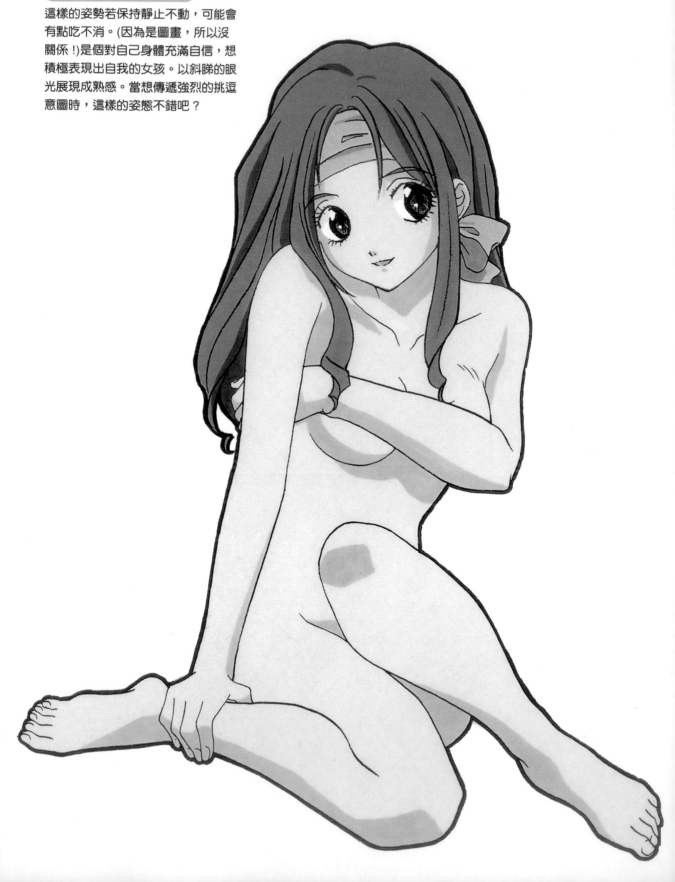

男賓止步的場所！

Chapter **5**

女子學校
的洗臉台

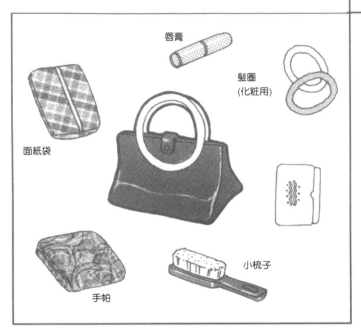

唇膏

髮圈
(化粧用)

面紙袋

小梳子

手帕

女化妝室的洗臉台上(鏡子前的置物架)，總是放滿了各種女子的瑣碎物品。其中最主要的就是化妝包，裏面裝了許多修容用品。除此之外還有可愛的面紙袋(擦完口紅後可用來抿嘴或擦掉臉上的油光…)、梳子、化妝時用來固定瀏海的夾子等等。這也就說明了為什麼女孩一進化妝室便得花上好長一段時間，因為她們正在努力的裝飾自己的儀容呢！

清潔第一

這裡可放置小物品

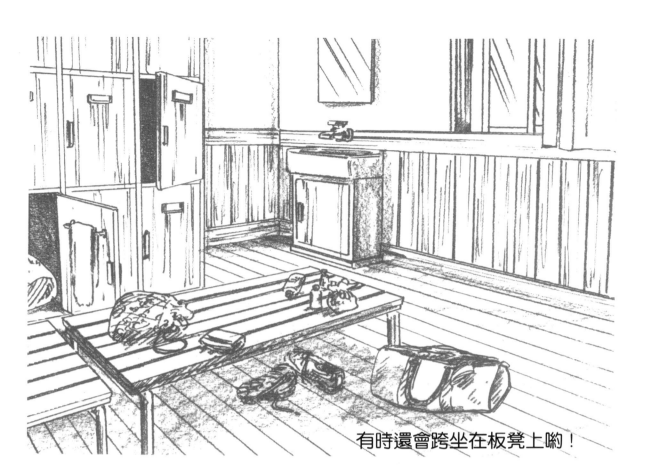

有時還會跨坐在板凳上喲！

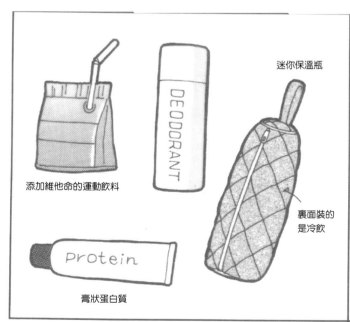

添加維他命的運動飲料

迷你保溫瓶

DEODORANT

裏面裝的
是冷飲

Protein

膏狀蛋白質

此處為女子更衣室。通常為木造房間，但由於裡面放了許多女孩的物品，因此有種亮麗的感覺……。因為此處為女性專有空間，所以大家在這裡便會毫不遮掩的保養肌膚及刮除毛髮。板凳上也扔得亂七八糟………。其中有運動飲料、替換內衣、身體芳香劑等等。在這裡女孩們的談話內容也比平常大膽，還會互相展示貼身衣物及較量身材呢！

女子更衣室

內衣專賣店

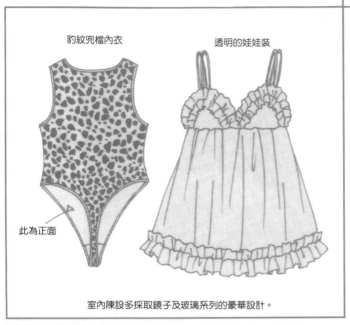

豹紋兜檔內衣

透明的娃娃裝

此為正面

室內陳設多採取鏡子及玻璃系列的豪華設計。

內衣店雖不是嚴禁男賓入內的場所，但若是在此東張西望，勢必招來異樣的眼光。即使是店外擺設的特賣區，也會想都不想的快速通過……。像這類內衣專賣店販賣的大多是國內外知名的廠牌，且多為造型性感又華麗的商品。店內總是漂著一絲淡淡的精油香味或香水味，而店員也大都是美女喔！她們的身材絕對是凹凸有致，如此方能彰顯調整型內衣(使胸部堅挺、臀部挺翹的內衣)的功效。當女孩在決定「決勝負用的內衣」(笑)時，多會選用這一款。

還有其他非常"驚人'的造型。

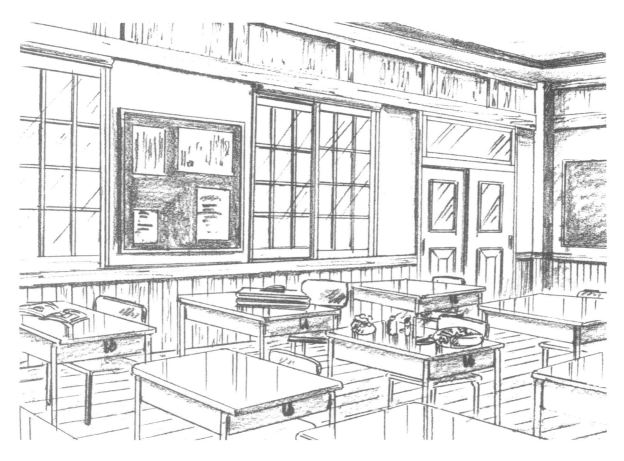

女校的教室男子絕對無法踏入的禁區。在只有女孩的環境中，連一向沉默的人也變得愛說話。尤其午餐時間更是熱鬧！因為正值發育階段，所以每個人的食量都不小。有些活力充沛的女孩除了便當外，還會到福利社購買麵包、牛奶。其中也有人在上午便偷偷的吃掉便當，等午餐時再買飯糰吃。便當大部分都是媽媽做的，但有些人偶爾也會自己做。便當大都裝在布製的提袋中或是以大方巾包著，另外使用叉子或湯匙的情況應該比筷子多(因此較多可愛的造型！)？有時還會帶著手製餅乾等食品到學校展示。

必備品 －香鬆！

便當時間

旅館內的浴室

即便參加團體旅行，女孩子的沐浴時間還是非~~常的久。這究竟是什麼原因呢！雖名為女性專用浴室，但在構造上並無不同之處，有時還比男用浴室還狹窄。女孩子在此會先暖和身體後，再慢慢的洗頭、洗身體，然後再泡澡。這時便會相互教授浴室體操(伸展操等)，或招開胸部的評定會。直到泡得頭昏眼花時，再沖沖冷水或坐在浴缸旁乘涼。因公眾澡堂的洗髮乳或沐浴乳品質並不是很好，所以幾乎所有的人都會自備這二樣東西。還有最令人不可思議的是有些女孩原本在更衣室脫衣服時還害羞的不得了，但洗完澡後便能大大方方的擦拭身體。

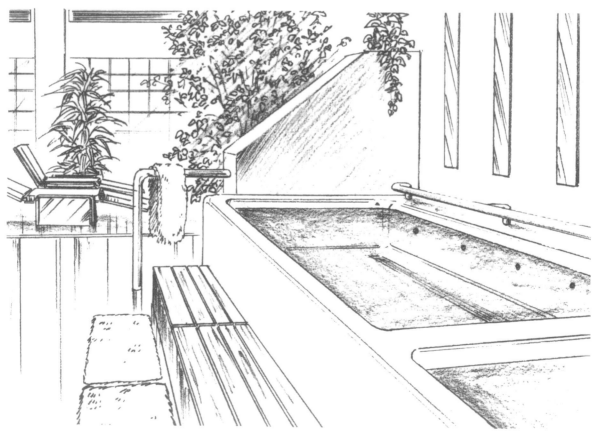

後　序

當初接到這份企劃案時，因為所有的插畫包含彩色版便高達100頁以上，所以是在「真的有可能完成嗎……？」的疑問狀態下開始進行。果然正如預期晚了一個多月才……，儘管如此，在最後一個月還是縮短睡眠時間，當然連電動也暫停(笑)，才在這個隨時會崩潰的煉獄中完成本書。這期間連我的先生在內，還不知連累多少好友，對於他們所提供的各種幫助，內心實是充滿無限的感激、感激、感激 。

表面上本書雖被視為範本，但每個人都有其不同的見解及用法，且畢竟這也只是我個人的畫法而已，因此切勿囫圇吞棗，若能以自己認為最適合的方式從中獲取所需，則甚感欣喜。

最後還要向一直以冷靜來面對我任性行為的編輯一百武先生、白倉先生，以及所有的工作同仁獻上最深的謝意。

只野和子老師的正式HOME PAGE
STUDIO VIEWN！http://viewn.i.a

GIRLS' LIFE
美少女生活插畫集

定價：450元

出 版 者：新形象出版事業有限公司
負 責 人：陳偉賢
地 址：台北縣中和市中和路322號8F之1
電 話：29207133・29278446
F A X：29290713

原 著：只野和子
編 譯 者：新形象
發 行 人：顏義勇
總 策 劃：范一豪
文字編輯：吳明鴻

總 代 理：北星圖書事業股份有限公司
地 址：台北縣永和市中正路462號5F
門 市：北星圖書事業股份有限公司
地 址：永和市中正路498號
電 話：29229000
F A X：29229041
郵 撥：0544500-7北星圖書帳戶
印 刷 所：皇甫彩藝印刷股份有限公司
製 版 所：興旺彩色印刷製版有限公司

行政院新聞局出版事業登記證／局版台業字第3928號
經濟部公司執照／76建三辛字第214743號

西元2000年10月 第一版第一刷

國家圖書館出版品預行編目資料

美少女生活插畫集／只野和子原著；新形象編
譯.─第一版.─臺北縣中和市：新形象，
2000〔民89〕
面；　公分
譯自：Girls' life
ISBN 957-9679-86-X（平裝）

1.插畫

947.45　　　　　　　　　　　89011920